ANDAMO

Msafiri Safarini

ZANZIBAR DAIMA PUBLISHING

Copyright © 2016, 2021 Mohammed Khelef Ghassani

Zanzibar Daima Publishing,
Nonnstr. 25,
53119 Bonn,
Germany
kghassany@gmail.com
ISBN 978-1534919105

Toleo la Tatu, Septemba 2021

Toleo la Pili, Agosti 2016

Toleo la Kwanza, Mei 2016:
DL2A - Buluu Publishing
66 AVENUE DES CHAMPS-ELYSÉES
LOT 41 75008 PARIS, France
ISBN 979-10-92789-25-6

Haki zote za uchapishaji zimehifadhiwa na mtungaji

All rights are reserved. No part of this publication may be reproduced, stored in a retrieval system or transmitted in any form or by any means electronic, mechanical, photocopying, recording, or otherwise without the prior permission of the author.

TABARUKU

Kwa Tau:

Thamani ya pendo letu, haipimwi kwa chochote
Chochote hakithubutu, kulipima pendo lote
Lote hatazuka mtu, akasema alichote
Halichoteki vyovyote, pendo letu peke yetu!

NA MWANDISHI HUYU HUYU

Siwachi Kusema: Uhuru U Kifungoni
Zanzibar Daima Publishing,
 1st Edition, June 2016
Nonnstr. 25, 53119 Bonn, Germany
ISBN 978-15-34660-16-8

Kalamu ya Mapinduzi: Mapambano Yanaendelea
Zanzibar Daima Publishing,
 1st Edition, June 2016
Nonnstr. 25, 53119 Bonn, Germany
ISBN 978-15-34972-76-6

2nd Revised Edition, August 2016
Horizon Art L.L.C, P.O.Box 149, Mina Al-Fahal 116, Sultanate of Oman
ISBN 978-3-00-053273-3

N'na Kwetu: Sauti ya Mgeni Ugenini
Zanzibar Daima Publishing,
 1st Edition, July 2016
Nonnstr. 25, 53119 Bonn, Germany
ISBN 978-15-35182-72-0

Machozi Yamenishiya
Zanzibar Daima Publishing,
 1st Edition, August 2016
Nonnstr. 25, 53119 Bonn, Germany
ISBN-13: 978-1536850482

2nd Edition, 2019
Mkuki na Nyota Publishers
P.O.Box 4246
Dar es Salaam, Tanzania
ISBN: 978-9987-08-375-6

Mfalme Ana Pemba
Zanzibar Daima Publishing
1st Edition, 2018
Gaussstr. 15, 53125 Bonn, Gernmany
ISBN: 10-1983-6351-89
ISBN: 13-978-1983-6351-82

Mfalme Yuko Uchi
Zanzibar Daima Publishing
1st Edition, 2021
Gaussstr. 15, 53125 Bonn, Gernmany
ISBN: 978-1716-46069-2

YALIYOMO

Tabaruku	iii
Dibaji	ix
Andamo	1
Butu si Geta	3
Kunena Kuwapo Neno	4
Tucheke Kidogo	6
Safari ya Mbali	8
Mtu Kuwa Mtu	9
Nyumba Madhubuti	10
Hisani Butu	11
Mungu Wangu Niongowa	12
Si Mia kwa Mia	14
Neno la Kusemwa	15
Mtu Chake	17
Kiwapo Hamukiono?	18
S'taki Kukerwa	19
Sifa Usinitawale	20
Watu Katika Shauri	22
Akili Ndogo	23
Una Gharama Ukweli	24
Haki	25
Hukuwajibika	26
Kuweni Tena Wamoja	28
Kama Jana	29
Baa Gani?	31

Sauti ya Mnyonge	32
Jinga Linapojingika	35
Hishima ni Haki Yangu	36
Ulipopata Bunduki	37
Uzalendo Gani?	39
Muhasibu Huyu	41
Shinikizo	42
Ndimi	43
Papa Mla Watu	45
Punda	46
Yana Mwisho	48
Mipaka ya Mwandishi	50
Chetu Chao, Chao Chao	51
Malenga Mpya, Ngoma Kongwe	53
Wao kwa Wao	55
'Siche	56
Mangapi?	57
Maguvu ya Msinguvu	58
Vichwamaji Wapo	59
Fakhari ya Chozi	60
Changu ni Kilio	61
Swahibu wa Ukongweni	62
Ninawe	64
Shauri la Bwana Shamba	65
Niwacha Niliye	66
Kwako Kaka	67
Ewe Mwana	69

Subira Yatesa	71
Si Neno	72
Mauti Miye Nichayo	73
Chema	75
Nafsi Yangu Njoo	77
Punde Mvua Itanyesha	78
Nikitenda	80
Moyo Wangu Hauwezi	82
Ningetaka Uwe Wangu	84
Pendo Gani?	85
Lipi Tena?	87
Sina Tena Moyo	88
Wala Siumii	89
Kama Yatakuwa	90
Ni Wewe Tu	91
Nipa	92
Daima 'Takukumbuka	93
Kimya Chako Chanitosha	94
Janja Yako Babu Paka	95
Shukrani	97

Mohammed Khelef Ghassani

DIBAJI

Nayaitakidi maisha ya mwanaadamu kuwa ni andamo. Ni andamo kwa kila maana niijuwayo katika lugha yangu adhimu, Kiswahili. Kwanza, maisha ni andamo kwa kuwa kwake mchakato wa kuiandama safari refu kutokea siku mwanaadamu huyu anapototolewa kutoka tumboni mwa mama yake, hadi aanzapo kujishika mwili na akabebwa mbelekoni mwa mlezi wake. Hilo ndilo andamo analoliandama mpaka anaposimama kwa miguu yake mwenyewe na kuyakabili maisha akiwa na nguvu na nishati ya kujituma, na hatimaye mpaka siku ya siku inapofika, akabebwa tena – safari hii mzobemzobe jenezani mwake – na wapenzi wake wakamsindikiza kuhamia nyumba yake ya mwisho na ya milele – kaburi. Huwa tayari amekamilisha mduara wa kuiandama safari yake. Angalau kwa maana ya maisha haya ya kitambo juu ya mgongo wa ardhi.

Hili ni andamo tupu liandamwalo na mwanaadamu akiwa hana hiyari kwenye mengi yanayojiri ndani yake zaidi ya kusudi na majaaliwa ya kuyafanya maisha yawe na yaitwe maisha. Machache sana, hujikuta akiwa na hiyari nayo. Ndani ya andamo hili, muna mchanganyiko wa kupata na kukosa, na kushinda na kushindwa na kutumai na kutamauka. Lakini juu ya yote hayo, huwa ni kawaida ya kibinaadamu kuiandama safari yake hii hadi ukomo wa njia. Hadi ahitimishe mduara wa safari yake. Nami ni miongoni mwao.

Pili, maisha ya mwanaadamu ni andamo kama lile la korongo mwezi – pale mwezi mchanga uzaliwapo na kupasua mawingu na watoto na watu wazima wakafurahika kuukaribisha. Ama uandame Tisa (tarehe 29 ya Mwezi Muandamo) au Thalathini (tarehe 30 ya Mwezi Muandamo), uanzapo mwezi huwa kama ukarara tu, usio na nguvu za kutosha kuweza kupambana na giza totoro, lakini kadiri siku zinavyopita, ndivyo nao unavyozidi kupevuka na kuthubutu kuliondosha giza lile zito, hadi ukaitwa mbaa-mwezi. Hata hivyo, nguvu hizo nazo hazidumu, kwani kadiri siku 30 zinavyokaribia

kumalizika, ndivyo ambavyo nao mwezi huu huchelewa kutoka na basi kuliachia giza litawale sehemu kubwa ya usiku. Hapana shaka, hali huendelea hivyo hivyo, ukaitwa mwezi giza, hadi andamo jengine lijalo.

Namna hii ndivyo yalivyo maisha halisi ya mwanaadamu: huzaliwa, tukainuka, tukaimarika, lakini mara hupwaya na kuporomoka; kisha wengine huthubutu kuinuka tena na wengine wakaselelea kabisa mchangani. Katika maisha niliyoishi hadi sasa, nimevishuhudia vipindi hivyo ndani yangu na miongoni mwa walionizunguka. Nimeishuhudia miongo ya kaskazi na masika, na vuli na mchoo. Siku za matumaini na kuinuka, na siku za huzuni na kuporomoka. Alhamdulillah, si haba!

Tatu, na juu ya yote, andamo ni ile hali ya kuthubutu na kujikusuru. Kuliandama jambo tangu awali hadi akhiri, panapo jua na mvua, usiku na mchana, shida na raha, bila kuvunjika moyo, bila kurudi nyuma, huko ndiko huwa kuthubutu, na hayo huwa ndiyo maisha na hilo ndilo huwa andamo.

Basi, namshukuru Mwenyezi Mungu kwa kuniwezesha kuitoa diwani hii ya Andamo: Msafiri Safarini katika toleo lake la tatu. Diwani hii lilikuwa ndilo jaribio langu la kwanza la kusimama kwa miguu yangu mwenyewe na peke yangu miaka mitano iliyopita. Hadi hapo, nilikuwa nimeshachapisha tungo kadhaa kwenye mikusanyiko mbalimbali ya ushairi, lakini sikuwa nimepata fursa ya kutoa diwani yangu mwenyewe, licha ya kuwa nilikuwa nimeanza kutia mguu kwenye bahari hii ya ushairi kwa zaidi ya miongo miwili kabla ya hapo.

Nawashukuru wote ambao kwa njia zao wenyewe walikuwa na wamekuwa sehemu ya safari yangu hii, sehemu ya andamo hili, na kwao sina la kuwalipa zaidi ya kuwaombea kwa Mwenyezi Mungu, Mlezi Wetu, awabariki na awakirimu neema kubwa kubwa na ndogo ndogo milele na milele.

Mohammed Khelef Ghassani
Septemba 2021, Bonn

ANDAMO

MSAMIATI

andamo	muandamo wa mwezi, uandamaji wa safari
kudura	uamuzi, uwezo
tumo	utumwa, ujumbe
kwenenda	kwenda
lijirilo	linalojiri, linalotokea
kuakhiri	kuahirisha, kuchelewesha
lilile	lile lile
ja	kama
jenendo	mwendo
mlalo	ulalaji wa maiti
mumo	humo ndani ya
mwandamo	mwezi unavyokuwa katika siku za mwanzo
korongo	kauli ya kuandamisha mwezi
mtendi	mtendaji
zinene	ziseme
linami	liko pamoja na mimi

Ni andamo la safari, ndilo naliandamalo
Na kudura ya Qahari, na tumo anitumalo
Kutumika ni tayari, popote kwenenda nalo
Sitajali lijirilo, nia yangu kuakhiri

Si leo ni tangu kale, andamo hili ninalo
Tangu zile zama zile, halisomwi n'andikalo
Nami 'kapiga kelele, kwa lolote lijirilo
Hata 'sisikiwe kwalo, bado husema lilile

Kuyandama njia yangu, kwangu ndilo jambo ndilo
Huandama ja wenzangu, hwenda jenendo lendwalo
Na mwisho wa kwenda kwangu, ni kupata nitakalo
Ama nilale mlalo, mumo kaburini mwangu

Ndimi mwandamo mchanga, na korongo lipigwalo
Sijaanza towa mwanga, panapo giza lililo
Bali Mungu akipanga, giza 'tapambana nalo
Ama hizidiwa nalo, sitajiona mjinga

Muandamaji wakati, na mtendi nitendalo
Nimo nazandama beti, zinene nilinenalo
Lau ikiwa bahati, litimu nitarajilo
Na hata lisiwe hilo, sijaifika tamati!

Andamo hili yakini, 'menuwia kuwa nalo
Latoka mwangu damuni, wala siigi kwa hilo
Mimi ni Mwana Ghassani, kwetu ni jambo tunalo
Ndipo na miye ninalo, nal'andama siliachi

Basi andamo linami, na miye pia ninalo
Katikati sisimami, liwe lolote liwalo
Na moyo haunitumi, kuwa nijitenge nalo
Kwa Mungu niliombalo, niwe nenda na sikwami

BUTU SI GETA

MSAMIATI
butu	kisu kilichokatika
geta	kisu kisichokuwa na makali
sawia	sawasawa
halepata	halikupata
lajinata	linajifaharisha
chumia	kuchumia, kutafutia riziki

Nataka kuteta, nikilitetea
Butu sio geta, munalionea
Butu linapata, makali sawia

Kimo halepata, sote tunajua
Lakini lakata, na damu latoa
Butu sio geta, hapa mwakosea

Butu sio geta, tena narudia
Butu lajinata, twaweza tumia
Butu lakeketa, twaweza chumia

KUNENA KUWAPO NENO

MSAMIATI

kwenzi	kelele za hasira
pano	hapa
vino	hivyo
li	ilikuwa (ilikuwa na)
faraka	mfarakano
kutanguka	kubadilika, kugeuka
myaka na kaka	miaka mingi, umri mrefu
hala hala	aste aste
kuno	huko
muumbuziwo	muumbuzi wako

Ulimi 'kizidi meno, na midomo kuvuuka
Ukayachora maneno, na maneno 'kachoreka
Huwa si tena nong'ono, huwa kwenzi na kufoka
Fikira imefichuka, katikati ya maneno

Kunena unene pano, ama baidi kufika
Liwe neno lilo nono, liwe lililobovuka
Midhali wenena vino, vino vitachukulika
Wewe hata 'kigeuka, neno labaki li neno

Naliwe la mapatano, au liwe la faraka
Naliwe la muungano, naliwe la kutanguka
Bado labaki li neno, kwa myaka mingi na kaka
Lina tabu kufutika, hata lifutwe kwa wino

Na neno lina mavuno, na mbegu ya kuatika
Waneni wenye maneno, wanenao 'kasikika
Hujiwekea mifano, ya kwiga na kuepuka
Sababu likishatoka, wazo li ndani ya neno

Andamo: Msafiri Safarini

Halahala mwenye neno, mneni 'sijeropoka
Kwamba neno ni maono, na tabia na silka
Neno 'kilinena pano, kuno 'sijelikanuka
Vyenginevyo 'taumbuka, muumbuziwo ni neno

TUCHEKE KIDOGO

MSAMIATI	
ungawa	japo umekuwa
ndu'	ndugu
ela	isipokuwa, ila
'sikimwe	usikimwe, usinune
'kagwaya	ukagwaya, ukafadhaika
turufai	tuzimie

Kila lishapo fukuto, na dhiki za kilimwengu
Kila 'kileta majuto, kwa kufikiri ya tangu
Kila 'kipunguza joto, la kwako wewe na kwangu
Ungawa muda mchache
Ndu' yangu tusiuwache
Njoo tujumuike
Tucheke kidogo!

Nafahamu ndugu yangu, ni mengi ya kuliliya
Kero zao walimwengu, hazina la kuchekeya
Ela 'sikimwe mwenzangu, kila dakika 'kagwaya
Tuwaze na tuwazuwe
Na nyuso tuzikunjuwe
Kidogo tujisahau
Tucheke kidogo!

Tusizame mawazoni, mawazo 'katutawala
Tusizame kilioni, kilio nyama 'katula
Tusiyameze tumboni, masaibu na madhila
Pana suala la muda
Mambo yana kawaida
Ya kwenda na kugeuka
Nasi tucheke kidogo!

Andamo: Msafiri Safarini

Japo kidogo si sana, tucheke tukitumai
Natucheke kiungwana, sio hadi turufai
Tucheke ndoto ya jana, kesho itakuwa hai
Madhali bado twaishi
Basi tuwe na ucheshi
Na hayo ndiyo maisha
Tucheke kidogo!

SAFARI YA MBALI

MSAMIATI	
zimesawijika	zimepauka
mabiyo	mbiyo nyingi
hali	haliko
tawili	urefu
hatuhimili	hatuwezi

Tumekunja suruali, nyuso zimesawijika
Tumepania kikweli, mabiyo kuyatimka
Bali twendako ni mbali, tutakawia kufika

Tukuendako ni mbali, ingawa tunakutaka
Safari hatuhimili, kuifika kwa haraka
Twataka chombo cha kweli, kutubeba tukafika

Safari hii ya mbali, ya jangwani na mashaka
Si upepo si kivuli, njiani kinopatika
Na jua hali tawili, li utosini lawaka!

Hali zetu zi dhalili, wabovu twamung'unyuka
'Medhoofu zetu hali, miili imenyauka
Hii safari ya mbali, twakhofu hatutofika

Hatunywi wala hatuli, kwa mawazo kutushika
Wazo safari ya mbali, lini sisi tutafika
Na usiku hatulali, safari tukikumbuka

Lipi linalotudhili, safari hii hakika
Kukwenda japo ni mbali, ni lazima kukufika
Ingelikuwa si hili, basi tungepumzika!

MTU KUWA MTU

MSAMIATI
kwamba (hapa) ili
anaye aliye na, mwenye

Si kwa suti na viatu, mtu huuvaa utu
Si kwa mali si kwa kitu, mtu anakuwa mtu
Mtu si kitu ni utu, ndipo mtu huwa mtu

Mtu wa kuitwa mtu, ni mtu anaye utu
Mtu mdharau kitu, kwa kuwatukuza watu
Kwa kitu mtu si mtu, utu wa mtu ni utu

Mtu hucheka na watu, huchangamka na watu
Mtu husema na watu, kwamba ajuwe ya watu
Mtu huishi na watu, kwamba aujuwe utu

NYUMBA MADHUBUTI

MSAMIATI

yambwayo	iambiwayo
sawia	sawasawa
jadidi	madhubuti
isegayo	inayotikisikatikisa
viambazavye	viambaza vyake
vyepu	mafunza yanayokula miguu na vidole
kutwa kucha	kila siku
yala	yanakula

Nyumba ilo madhubuti, yambwayo 'metimilia
Fondesheni kangiriti, na zege kushindilia
Nyumba huwa i thabiti, jadidi imetulia
Sio yetu isegayo, zege lenyewe mchanga!

Nyumba iwe 'mepangika, barabara na sawia
Viambaza 'menyooka, urefu upana sawa
Muhali kuporomoka, vyumba vikitimilia
Si yetu iloinama, viambazavye dhaifu!

Ili nyumba ienzike, na iwe inavutia
Ni shuruti iezekwe, isinyeshewe na mvua
Kisha dari itandikwe, na kijiko kuchapiwa
Sio hii tuishiyo, paa nyumba za hariri!

Nyumba ya kuitwa nyumba, ya watu kuisifia
Ni nyumba iliyopambwa, sakafu na rangi pia
Kwayo twaweza kutamba, kwamba tumejijengea
Sio yetu yenye vumbi, ndani mu vyepu watupu!

Nyumba isiwe ni gofu, watu walolikimbia
Isiwe chaka la khofu, la watu kulikhofia
Iwe sehemu tukufu, ya watu kukimbilia
Si yetu yenye majini, kutwa kucha yala watu!

HISANI BUTU

MSAMIATI

kunamba	kuniambia
kunihisani	kunifanyia hisani
insani	binaadamu, watu
hisaniyo	hisani yako, wema wako
bindoni	kibindoni
hu	wewe si
kunijia kifuani	kunijia juu, kugombana nami
ki vipi	kwa namna gani
wemao	wema wako
wemwaga	ulimwaga
hugoromana	hupindapinda, hukaa upande
ihsani	wema

Tusi hujanitukana, wala hujanilaani
Kunamba fadhila sina, ni bure kunihisani
Ndivyo zilivyo naona, tabia za insani
Ila nawe mtu gani, hisaniyo kuinena?

Kama kuna kulipana, kwani 'siseme zamani
Ningeijuwa maana, kunionea imani
Hisaniyo ningekana, hairudisha bindoni
Ningekwepuka mbeleni, nani mungesumbuwana?

Ndiko roho kurushana, kunijia kifuani
Kuyakumbusha ya jana, ya usiku na jioni
Kwa hasira wayanena, wataka lipo mwendani
Ikiwa hu punguwani, mwenzangu akili huna

Ki vipi uliniona, pale 'liponihisani
Kama vile ni Rabbana, mtia watu peponi?
Ulichemsha kwa sana, wemao wemwaga chini
Mmoja mtumaini, si kwangu kusiko jina

Kweli fadhila hakuna, bali nayo ihsani
Wema wa kukopeshana, kisha mnada njiani
Kuweta watu kuona, hisani, hisani gani?
Ikivuja ihsani, fadhila hugoromana!

MUNGU WANGU NIONGOWA

MSAMIATI

Mtaka	Anayetaka
niongowa	niongowe, nifanye niongoke
peke	peke yangu
linalotuka	linalotokea
likagewa	likatupwa
inapwerewa	inachelewa
pawa	nguvu
nimejingika	nimekuwa mjinga
ndiwe	ndiye wewe
hajiona	nikajiona
uelevu	uwelewa wa mambo

Kwako ninaporomoka, Mola nakusujudia
Ewe Ulotakasika, Mtaka jambo likawa
Ulinzi wako nataka, na uongofu wa njia
Mola wangu niongowa, peke siwezi ongoka

Peke siwezi ongoka, pasi kunisaidia
Najua nitapotoka, sitakwenda njema njia
Kuna pahala 'tafika, nisijuwe pa kwendea
Ya Rabbi nisaidia, nisije nikaanguka

Hakuna linalotuka, ila kwa kuliridhia
Ndiwe Bwana wa masika, na wa vuli na wa jua
Ndiwe Bwana wa kuweka, na Bwana wa kuondoa
Hakuna linotokea, ambalo hukulitaka

Dunia ina mashaka, na pumbazo na hadaa
Nami mara hunishika, hajiona napumbaa
Lakini mara hutoka, na mara punde hungia
Lau hujaniongowa, najuwa sitaongoka

Andamo: Msafiri Safarini

Akili nikiitaka, tata kunitatulia
Inakuwa kama taka, lilomenywa likagewa
Inakosa uhakika, yenyewe inapwerewa
Kiburi changu na pawa, havinipi kuongoka

Basi nimefukarika, maarifa 'mepotea
Najuwa nimejingika, uelevu 'mekimbia
Ngomeni mwako nataka, nipe ruhusa kukaa
Huko nipate tulia, shetani kumuepuka

SI MIA KWA MIA

MSAMIATI
ukiyachunguwa	ukiyachunguza
hutanikhalifu	hutanikanushia

Hii ni dunia, yenye mapungufu
Mambo 'mepungua, si makamilifu
Si mia kwa mia, yana makosefu
Ukiyachunguwa, hutanikhalifu

Kila 'kipeleka, huwa warejesha
Kila 'kipachika, ndio waangusha
Kila ukiweka, huwa waondosha
Huku ukidaka, na kule warusha

Kila 'kichafuwa, huwa wasafisha
Na ukinunuwa, ndio wakopesha
Moja ukipata, jengine hukosa
Sababu si mia kwa mia!

NENO LA KUSEMWA

MSAMIATI
i	imo, iko, ipo
urogi	urogaji, ufanyaji uchawi
juuye	juu yake
kweye	iko kwenye
pumuo	mapumziko
kuno	huko
faraka	mfarakano
mtafuto	utafutaji
mchakuo	uchakuwaji
subukuo	suto
nyasifu	sifa za jumla za mtu/watu
sufufu	safu nyingi

Maandiko ni maua, na nyuki wayasomao
Hupita wakachaguwa, ilipo asali yao
Kisha juuye hutuwa, kufyonza riziki zao
Basi twapaswa kujuwa, kitabuni tuwekayo
Mengi ya kwenye vifuwa
Bali haba ya kutowa
'Siandike tujuwayo, tuyajuwe twandikayo!

Ladha i kwenye maneno, urogi pia yanao
Muna kuvutika mno, ndaniye muna legeo
Kalamu huisha wino, ndimi hazina pumuo
Faraka na mapatano, na vicheko na vilio
Huwa kwa kunena kuno
Basi tunene vinono
'Sinene tuliyonayo, tuwe tuyanenayo!

Hatua zina miiko, na vitiba vya kileo
Kwamba nyuma tutokako, ni muhimu kwa twendao
Kufika tukutakako, kunataka fikirio
Tutazame tukwendako, vichwa viwe na kisio
Nakuwe tukuonako
Shabaha ilengwe huko
'Sende tukutazamako, tukutazame twendako!

Raha i kwenye mapato, hongera kwa wapatao!
Wanatafuta watoto, wazee na mvi zao
Kila mwana mtafuto, msako na mchakuo
Tukosapo ni misuto, miguno na subukuo
Ndiko kuwako majuto
Tupatapo yas'o wito
'Sitake tukipatacho, tukipate tutakacho!

Sifa zina maarufu, nao ni wachache hao
Wao ndio watukufu, huwa chema kila chao
Watakalo husadifu, lingakanwa na wenzao
Basi tuko madhaifu, hutaka tuwe ja wao
Tutukuzwe kwa nyasifu
Tufuatwe na sufufu
Haya! Tuwe tupendavyo, tusivipende tulivyo!

MTU CHAKE

MSAMIATI	
kughumiwa	kupatwa na mughuma, kuchanganyikiwa
atwae	achukuwe
msopeko	kujisopeka, kujiweka mahala usipostahiki
kukoperewa	kupigwa kope, kusutwa
unguliko	uchungu
vyenenda sawa	vinakwenda sawa
pwagu	mtu asiyeaminika

Wafa kwa siku si zako, kwa kilio cha ukiwa
Wafa kwa masikitiko, majuto na kughumiwa
Kwa kutaka cha wenzako, na chako kisichokuwa

Kisichokuwa ni chako, si halali kuchukuwa
Wacha atwae mwenzako, halaliye kilokuwa
'Sijitiye msopeko, kutaka 'sipotakiwa

Kiumbe na nguvu zako, na misuli na kifuwa
Wapaswa kuzinga chako, uwache kukoperewa
Usitake vya wenzako, vilokwishamilikiwa

Jikaze upate chako, ijapo cha kutupiwa
Kiwapo ni mali yako, wendapo 'takichukuwa
'Takificha utakako, wala hutabughudhiwa

Mtu na chake si wako, ni pwagu hana muruwa
'Takutia unguliko, ujione wauguwa
Utupe hishima yako, vya kwake vyenenda sawa

Basi leo iwe mwiko, nawe koma kudokowa
Wacha kilicho si chako, usije ukafukiwa
Usimdhani hayupo, mwenyewe keshagunduwa

KIWAPO, HAMUKIONO?

MSAMIATI	
kiwapo	kipo
kipapo	kipo hapo hapo
hamukiono	hamukioni
panginepo	mahala pengine
kyendapo	kinapokwenda
nanenapo	ninaponena, ninaposema
nitawamba	nitawaambia
niuzwapo	niulizwapo, ninapoulizwa
kyangeambwa	kingeliambiwa
hakiwapo	hakikuwapo
kwacho	kwa kitu hicho
olani	oneni
ziolelwapo	zinapooneshwa

Kiwapo kipo kiwapo, hamukiono kipapo?
Hapo sipo muchunzapo, kilipo ni panginepo
Mulipo ndipo kilipo, mwendapo ndiyo kyendapo
Kipapo, hamukiono?

Mungawa hamukiono, hakufanyi kisiwepo
Hebu kizingeni mno, mujuwe kijifichapo
Nanenapo langu neno, namaanisha kiwapo
Na ushahidi ninao!

Na ushahidi ninao, nitawamba niuzwapo
'Tawamba waniuzao, kwamba walipo kipapo
Wafumbuwe macho yao, kisha wasiyafumbepo
Wakionapo kiwapo!

Kiwapo kipo kiwapo, kyangeambwa hakiwapo
Kwacho naapa kiapo, kwamba najuwa kilipo
Na dalili tele zipo, olani ziolelwapo
Kipapo, hamukiono?

S'TAKI KUKERWA

MSAMIATI	
s'taki	sitaki
mwanifuatani	munanifuata kwa nini
hipata	nikipata
n'nini	na nini
mwanitakiani	mnataka nini kwangu
rabsha	mashaka, masumbuko
mupateni	mupate nini
hangasha	mahangaiko
sijagasha	sijakuwa na maziwa kifuani
mwanikamiani	kwa nini munanikama
mwanibughudhini	kwa nini munanibughudhi
nikomani	munikome

S'taki shengesha, mwanifuatani?
Ni yangu maisha, mwayatakiyani?
Hipata hikosa, mwakerwa n'nini?
Mwanisumbuani?

S'taki geresha, mwanipumbazani?
Kale yalokwisha, mwanikumbushani?
Ya nini mikasa, kisache n'nini?
Mwanitakiani?

S'taki rabsha, mwanikereani?
Mwanihangaisha, kisha mupateni?
S'taki kabisa, basi niachani!
Hebu ondokani!

S'taki hangasha, mwanibebeshani
Kama sijagasha, mwanikamiani
Hivi vyenu visa, hasa ni vya nini?
Mwanibughudhini?

S'taki tamasha, na zenu fasheni
Yaacheni kwisha, mambo ya zamani
Hayatanigusa, hata mufanyeni
Tena nikomani!

SIFA USINITAWALE

MSAMIATI

sebu	sitaki
nacha	naogopa, nahofia
ukenenda	ukaenda
sigeukipo	kamwe sigeuki
enenda	nenda
sigonjwipo	kamwe sigojnwi, siumwi
hawa	nikawa
'sinishumigile	usinipe sifa
muwele	mgonjwa
ndwele	maradhi, ugonjwa
usinishikile	usinishike
virusivyo	virusi vyako
ringo	maringo, majigambo
deko	kudeka, kushishaua
humpoka	humnyang'anya
shaurile	shauri lake
wenende	uende
wasinikimbile	wasinikimbie
lisikile	lisikie
sikuabudupo	kamwe sitakuabudu
ndimi	ni mimi

Sifa usinitawale, sebu ukoloni wako
Nacha nyama usinile, kisha ukenenda zako
Acha 'sinishumigile, sitaki pumbazo lako
Mimi bado yule yule, na wala 'sigeukipo

Enenda mbele kwa mbele, moyoni mwangu si mwako
'Sinipigishe kelele, hawa mtu wa vituko
Usinifanye muwele, sifa kwa virusi vyako
Sifayo sifa ni ndwele, nami kwayo sigonjwipo

Sifa virusivyo tele, haliponi gonjwa lako
Hufanya mtu muwele, kwa ringo lake na deko
Humpoka shaurile, akawa mtumwa wako
Koma usinitawale, udugu nawe haupo

Andamo: Msafiri Safarini

Kaa kando mbali kule, ama wenende wendako
'Tanikuta yule yule, sitaki mabadiliko
Sifa usinishikile, mbaya mshiko wako
Watu wasinikimbile, kwa sababu wewe upo

Neno hili lisikile, usuhuba nawe mwiko
'Livyowatenda wa kule, ukomee huko huko
Mimi ndimi siye wale, hutapata lengo lako
Nishasema tangu kale, sifa sikuabudupo

WATU KATIKA SHAURI

MSAMIATI	
rijali	mwanamme
mmwanzo	wa mwanzo
'kimjiri	yakimtokea

Katika shauri, watu ni watatu
Wa kwanza kamili, wa pili kibutu
Wa tatu rijali, lakini si mtu

Aliye kamili, mmwanzo wa tatu
Kutoa shauri, huona si kitu
Naye 'kimjiri, huuliza watu

Na ama wa pili, ni nusu ya mtu
Ama hushauri, hapokei katu
Ama huhiyari, kushauriwa tu

Wa tatu jeuri, hataki ya watu
Hatowi shauri, hapokei kitu
Na ndiye hatari, katika watatu

Kwenye mashauri, hawa ndio watu
Wanavyofikiri, miongoni mwetu
Na siye kwa hili, tu hao watatu

AKILI NDOGO

MSAMIATI
tepetepe	zilizotepetuka, zilizolegea
mahepe	mapepe, mtu asiye akili
nyaufu	-liyonyauka, -liyodhoofika
kosefu	zilizokoseka, zisizokuwa na maana
mashabuka	mashaka, haraka
pofu	zenye uvivu, mbaya
barakaye	baraka yake
zacha	zinaogopa, zinahofia
huonwa	huonekana

Ni akili tepetepe, ni akili chofuchofu
Ni akili za mapepe, zenye fikira potofu
Hizi wenyewe mahepe, walo karibu na khofu

Ni akili ndogo ndogo, wenyewe watu wachafu
Mambo yake ni madogo, kwao huonwa marefu
Jambo dogo huwa zigo, kwa kuwa walisanifu

Zikinyongwa hunyongeka, kwa sababu ni nyaufu
Zikichekwa huchekeka, kwa sababu ni kosefu
Zacha sana mashabuka, ya kundi na masufufu

Barakaye ni papara, nayo subira pungufu
Pasi chembe ya busara, akili ndogo ni pofu
Kila siku ni hasara, zikipewa utukufu

UNA GHARAMA UKWELI

MSAMIATI
amali	vitendo, kazi, shughuli
qitali	vita vya kupigana kwa silaha
tusihadawe	tusihadaike

Utakaposema kweli, jitayarishe na shari
Sababu kweli ni kali, sababu kweli shubiri
Jiandae na muhali, na jikaze kusubiri
Lakini tuseme kweli!

Lakini tuseme kweli, ikiwa tu washairi
Haki isiwe batili, na baya lisiwe zuri
Tufichuweni amali, mbovu zinazoathiri
Nguvu yetu ni ukweli!

Nguvu yetu ni ukweli, vita tukishahubiri
Sio vita vya qitali, bali vita vya nadhari
Tusihadawe ni mali, moyo ndio utajiri
Tuwe na moyo wa kweli!

Tuwe na moyo wa kweli, unafiki ni hatari
Thabiti nyoyo zisali, ziseme yenye athari
Ipenye kwenye akili, kweli kama misumari
Ukasuku 'sikubali!

HAKI

MSAMIATI
uiashiki　　　　　　　　uipende kwa dhati
hino　　　　　　　　　　hiyo ndiyo

Sema haki, mtaka haki
Tenda haki, penye haki
Fanya haki, iwe haki
Sio unafiki!

Taka haki, yako haki
Penda haki, uiashiki
'Siwe haki, iso haki
Huo unafiki!

Siyo haki, kinafiki
Domo haki, siyo haki
Hino haki, uihakiki
'Siwe mnafiki!

Ili haki, iwe haki
Domo haki, moyo haki
Ndiyo haki, kweli haki
Sio unafiki!

Neno haki, tendo haki
Ndipo haki, huwa haki
Siyo haki, kinafiki
Haiwi haki!

HUKUWAJIBIKA!

MSAMIATI	
nekupa	nilikupa
vije	ilikuwaje
yeneye	yaeneye
akugeze	akufuate
nakama	balaa
mitunda	miti inayozaa matunda
wee wapi	ulikuwa wapi
'kanivurundiye	ukanivurundiye, ukaniharibiye

Ningekupa tena, uyashikiliye
Kale nilokupa, unikamatiye
Lakini kumbuka, kikwazo ni weye
Hukuwajibika, vije nirejeye?
Nakhofu umbuka!

Nekupa dhamana, unizuiliye
Iwe ni amana, unihifadhiye
Mbona ulikwama, 'sinitimiziye?
Na leo wasema, nikurudishiye
Bado waitaka!

Nilikupa siri, unisitiriye
Utunze vizuri, isisambaye
Hukuwa mkweli, 'kawacha yeneye
Kisha nikubali, nikurudishiye!?
Sasa pumzika!

Nilikupa mwana, unileleye
Awe na hishima, na adabuye
Ukamtukana, akugeze weye
'Kawa ni nakama, mtoto sinaye
Hakuleleka!

Nekupa mgonjwa, uniuguziye
Pale penye haja, umtimiziye
Wewe 'kamuwacha, pekee aliye
Kisha hivyo waja, tena nikwachiye
Azidi bovuka!

Nilikupa shamba, na mitundaye
Hatia manamba, walipaliliye
Kazi nilokupa, ulisimamiye
Mbona 'mekauka, wee wapi weye?
Hukushughulika!

Nilikupa nyumba, unitizamiye
Ndani muna vyumba, hakupa ukaye
Leo ni udongo, i wapi mitiye?
Na bado waomba, nikurudishiye
Ishe kuanguka!

Nilikupa yote, yalo yangu miye
'Likupa ushike, unikamatiye
'Kafanya uzembe, yasiendeleye
Nikupeni tena, 'kanivurundiye?
Nawe hukuwajibika!

KUWENI TENA WAMOJA

MSAMIATI
yaambwayo	yaambiwayo
naweta	ninawaita
ngwenje	balaa, tabu, mashaka
humemeta	hung'ara, humeremeta
twawachunza	tunawaangalia

Hebu wacheni yapite, yaambwayo yamepita
Kumbukizi musilete, wala hasama kuita
Naweta mukae nyote, mushateta pa kuteta
Kwani lipi mulopata, hata hali iwe tete?

Yote yaliyotukia, yalipaswa kuwapata
Kila panapo sharia, pana ngwenje na sakata
Kwayo wengine hulia, na wengine humemeta
Na shauri ikikata, huwanyamaza raia

Muna nyingi tafauti, zimejizonga matata
Ila musikaze nati, 'kakataa katakata
Naweteni kati kati, pa kuitika na kweta
Mujuwe zawafuata, safu nyingi za umati

Muna umma tambuweni, nyuma yenu mwaburuta
Twawachunza vichogoni, ni wapi munapopita
Nanyi kwetu mwatamani, lipo la kheri kupata
Leo vuto mwatuvuta, tutaachaje walani?

Basi kuweni wamoja, naweta tena naweta
Naweta muje pamoja, hakuna la kuwakata
Musioneni kioja, kupatana waloteta
Hapa tuwo naligota, ninataraji umoja!

KAMA JANA

MSAMIATI

sabahi	asubuhi
halegeuka	halikugeuka, halikubadilika
tulikupya	tuliungua
vivyo	hivyo hivyo
hayajauka	hayajaondoka
watarazaki	watafutaji rizzi
kijiyo	chakula cha jioni
laili	usiku
watwani	nchi, wananchi

'Livyozama Forodhani, Kiuyu 'livyoibuka
Limezama taabani, sasa limedhoofika
Lilivyozama jioni, sabahi halegeuka
Mambo kama vile jana!

Kweli leo siku mpya, si jana wala zamani
Lakini haina jipya, la kujidai watwani
Kama jana tulikupya, leo twapwaga chunguni
Vile vile kama jana!

Tarehe leo nyengine, na mwaka umegeuka
Milenia na karne, navyo vimebadilika
Lakini mambo mengine, ya vivyo hayajauka
Kama 'livyokuwa jana!

Jana waligonjwa watu, wakashindwa kutibiwa
Gonjwa lenyewe si kitu, bali tweshindwa l'ondowa
Leo wafa ndugu zetu, sababu 'mekosa dawa
Si ndivyo vile vya jana?

Jana mishahara duni, wepewa watarazaki
Tarehe arubaini, ndio wapate riziki
Leo pesa milioni, zinapigiwa fataki
Ni yale yale ya jana!

Jana maisha makali, tukashindwa na kijiyo
Na hadi yaja laili, sisi bado twenda myayo
Na leo siku ya pili, nasi kula hatunayo
Si tofauti na jana!

Jana miji ilijaa, bali hapana ajira
Wakawa wamezagaa, vijana wanazurura
Leo hao wanatwaa, vya watu wanavipora
Hivi si ndivyo vya jana?

Jana siasa dhaifu, na virungu vya polisi
Nchi ya wabadhirifu, na raia wasohisi
Leo wa mbele potofu, na wa nyuma Ibilisi
Ndio kama vile jana!

Basi mambo yale yale, hapana mabadiliko
Magoma ya mkobele, sherehe na mialiko
Wapatao wale wale, wakosa hawapatipo
Leo ni sawa na jana!

SONGA MBELE

MSAMIATI
'metwaa	imezichukuwa
imaniyo	imani yako
twaa	utiifu
nguvuzo	nguvu zako
lipolo	malipo yako

Kama kufa ufe moyo, ungalikuwa shujaa
Yawapo yale yasiyo, ya kuwa yakasinyaa
Ulowapa imaniyo, na ufuasi na twaa
Wanakuona kinyaa, hawajali thamaniyo

Zimepotea nguvuzo, nao ndio 'mezitwaa
Lipolo ni angamizo, na tuhuma na fadhaa
Ulitupa nyakatizo, kuf'ata zao hadaa
Sasa wanakukataa, wanakucheza mchezo

Mabaya yamenonoka, mazuri yamesinyaa
Ulipanda kwa haraka, mara jiti ulikwea
Punde umeporomoka, dakika u chini pwaa!
Na uliotegemea, ndio hao wakucheka

Nyanyuka 'siketi chini, ukawapa manufaa
Vuta fikira kichwani, za watuo kuwavaa
Itunze yako thamani, 'sitamauke 'kalia
Moyo ushaosinyaa, sasa nauwe makini

SAUTI YA MNYONGE

MSAMIATI	
ndimi	ndiye mimi
waadhamu	watukufu
higoma	nikigoma, nitakapogoma
hiacha	nikiacha, nitakapoacha
wakwasi	matajiri
mafakiri	mafukara, masikini
watakulani	watakula nini
watapatani	watapata nini
watajuwani	watajuwa nini
wataburudikiani	wataburudika kwa kitu gani
anibeuwe	anidharau

Ndimi mnyonge nasema
Kwa sauti ya kinyonge
Dhaifu
Nyepesi
Nasema nao mabwana
Waadhamu
Wakwasi
Nikimaliza kusema
Waniite kunidadisi:
Kwa nini nilithubutu kusema!?

Ndimi mkulima dhaifu
Nalimia wenye nguvu
Wale
Washibe
Wanenepe
Halafu waje wanipige
Wanidhalilishe
Siku nikiacha kulima
Wenye nguvu watakulani?

Ndimi mchumi fakiri
Nawachumia matajiri
Wapate
Wajenge
Wafaidi
Halafu waje wanidhulumu
Wanihusudi
Nitapoacha kuchuma
Matajiri watapatani?

Ndimi mwalimu mjinga
Nawasomesha werevu
Wajuwe
Wafahamu
Wazingatie
Halafu waje wanisahau
Wanidharau
Mjinga nikiacha somesha
Werevu watajuwani?

Ndimi mtumishi mbovu
Nawatumikia wazima
Waburudike
Wastarehe
Watononoke
Halafu wanigeuke
Wanifukuze
Wasinilipe
Hivi hiacha tumika
Wazima wataburudikiani?

Ndimi raia mshamba
Nampigia kura mjanja
Apate madaraka
Vyeo
Mamlaka
Halafu aje anitukane
Anisimange
Anibeuwe
Mshamba 'sipopiga kura
Mjanja achaguliwe ni nani?

Basi ni mie mnyonge
Kabwela
Fukara
Pangu-pakavu
Nahangaikia mabwana
Watawala
Watukufu
Halafu wanilipishe kodi
Waniibie
Wanipige
Waniuwe
Siku higoma unyonge
Waadhamu watajibuje?

JINGA LINAPOJINGIKA

MSAMIATI
jinga	mjinga mkubwa
kujingika	kuwa na ujinga
elevu	mwenye uwelewa
huzinga	hutafuta
kedi	inda, bezo

Likinuwia ujinga, jinga hujitutumuwa, lionekane elevu
Minenoye huipanga, mizani na vina sawa, kuhalalisha uovu
Sababu nyingi huzinga, ziwazo na zisokuwa, likazinena kwa nguvu
Hoja nyingi huzijenga, hadharani kuzitowa, hali yu macho makavu
Uongo mwingi hutunga, usemwe ukirudiwa, upate uelekevu
Welekevu wa kijinga!

Na ukweli huuchanga, biru likaubiruwa, kwa kedi na utukivu
Lionapo walipinga, hujitanuwa kifuwa, likatumia maguvu
Kisha hukaa 'karinga, huona 'mefanikiwa, kuutenda upotovu
Walakini hili jinga, ndipo lashindwa kujuwa, kwamba ovu huwa ovu
Kwamba hata likiganga, kwa pungo na kuchagawa, halipati uokovu
Wokovu si kwa mjinga!

HISHIMA NI HAKI YANGU

MSAMIATI	
nanistahiwe	niheshimiwe
nigezewe	nipimiwe

Hii ndiyo rangi yangu, naniheshimiwe
Rangi ni umbile langu, sio nigezewe
Nigezewe utu wangu, nanihakikiwe
Nisinyimwe kilo changu, nisidhulumiwe
Hishima ni haki yangu, nipewe mwenyewe

Hii ndiyo damu yangu, nanisitahiwe
Damu ni asili kwangu, kwayo 'sipimiwe
Nipimiwe tendo langu, nanijadiliwe
Nisinyimwe haki yangu, nisikwapuliwe
Hishima ni haki yangu, nipewe mwenyewe

Huu ni uzawa wangu, nanithaminiwe
Uzawa chimbuko langu, nisihukumiwe
Hukumuni mwendo wangu, nanitafitiwe
'Sivunjiwe hadhi yangu, 'sidharauliwe
Hishima ni haki yangu, nipewe mwenyewe

ULIPOPATA BUNDUKI

MSAMIATI	
wekaa	ulikaa
wekwenda	ulikwenda
butile	buti lake
kuzeta	kuziita

Ulipopata BUNDUKI:
Hukukaa msituni
Bali wekaa mjini
Kwenye raha kila fani
Soda, kuku na Pajero!

Ulipopata MIKUKI:
Hukuchoma wazandiki
Bali ulipinga haki
Ukawa u mamluki
Wa madhalimu kulinda!

Ulipopata MASHOKA:
Majambazi hukufyeka
Wanyonge 'lodhalilika
Haki yao wakitaka
Wekwenda wachangachanga!

Ulipopata na SIME:
Ukajiona u dume
Ukasubiri waseme
Wananchi uwachome
Hadi ukarowa damu!

Ulipopata SAUTI:
Ukaanza usaliti
Ukauwacha umati
Kwa bwanao ukaketi
Butile kurambaramba!

Ulipopata UWEZO:
Ndipo ukaanza bezo
La sizo kuzeta ndizo
Kwamba u kwenye mchezo
Na sasa upewe nini?

Na sasa upewe NINI:
Likutosheke utosheke
Moyo wako uridhike
Mshipao ukushuke
Hakuna labda dongo!

Likutoshalo ni DONGO:
Pima tatu ardhini
Na juu mwanawandani
Ukamwambie Manani
Haya ndiyo ulotenda!

UZALENDO GANI!?

MSAMIATI	
mbweu	mtu anapoteukiza kwa kushiba
twayiba	mtu maridhia
jiha	uso wa bashasha

Mpendwa Muheshimiwa, anapanda jukwaani
Huku mbweu anatowa, anukia biriani
Tutakaohutubiwa, hatuna kitu tumboni
Muheshimiwa ajuwa
Kwamba watu wana njaa
Lakini kalewa pawa
Basi anatuhimiza: "UZALENDO ndu' zanguni!"

"Uzalendo!" "Nchi Yetu!", hii misamiati gani?
Mzalendo hapa petu, hugezwa kwa jambo gani?
Ni mtu asiye kitu, fukara na masikini?
Ama ni ule mjitu
Ada uliofurutu
Wenye nyumba tatu tatu?
Kama ndiye MZALENDO, akina miye tu nani?

UZALENDO kuridhia, bwana analobaini?
Isiwe kuulizia, 'utavuruga' amani
Hata akikuibia, umwambiye: 'shukrani!'
Maishaye yamwendea
Ya kwako yadidimia
Bali 'sijekumbushia!
Ndio huu UZALENDO, tutakwao tuamini?

Geukia kwa mkubwa, uzalendowe ni nini:
Kujenga kasri kubwa, magari kwa dizaini
Fedha nchini kuiba, kupeleka ugenini
Kukuza yake nasaba
Kwetu kuleta misiba
Na sisi tuko "twayiba"
Huyu ndiye MZALENDO, nchi inotumaini?

Yeye aponda maraha, mimi kijua kichwani
Wakati mimi nahaha, yeye yuko shereheni
Kila sikuye furaha, kila ya kwangu huzuni
Wallahi hii karaha
Ninacheka sina jiha
Kicheko kisicho siha
Kama yeye MZALENDO, mimi SIYE nijuweni!

MHASIBU HUYU

MSAMIATI
mabiwi mafungu, marundo, nyingi
mawi maovu, mambo maya

Anachochekesha, kukosa hajuwi
Hujuwa zidisha, lakini hagawi
Anajumlisha, lakini hatowi
Na kwake maisha, hakupungukiwi!

Hajuwi kopesha, na wala haviwi
Ila hulipisha, pesa kwa mabiwi
'Kimkadhibisha, ukaleta mawi
'Takuadhibisha, kwa wake uchawi!

SHINIKIZO

MSAMIATI	
bayana	wazi
wanikeketa	unanikata kwa ndani

Hasira!
Zanishinikiza, niseme
Zanihimiza, nilalame
Bayana niweke
Kwamba twapunjana

Uchungu!
Wanikeketa, niliye
Chango wavuta, niumiye
Vyema ieleweke
Kwamba twabaguwana

Hamaki!
Zanishawishi nipige
Zanichochea nisage
Hadi ifahamike
Kwamba twadhulumiana

Lakini woga!
Wanilemaza, nilemae
Wanikataza, nisikemee
Hata nisitamke
Kwamba twaumizana!

NDIMI

MSAMIATI
ndimi	ndiye mimi
harubu	vita, mapigano
msi	nisiyekuwa
bazazi	mtu asiyekuwa na maana
iniafiki	inikubali
sitaharuki	sishituki kwa mughuma
ninayejilabu	ninayejisifia

Ndimi mjinga bazazi, msi fadhila
Nisokumbuka ya juzi, wangu ufala
Nimekaa domo wazi, kula kulala
Hata nisifanye kazi, sikosi kula

Ndimi mshika hatamu, na siondoki
Ndiye daima dawamu, na sibanduki
Ndimi nisotowa zamu, na sifikiki
Huvunji yangu kalamu, na sishikiki

Ndimi bwana wa sheria, iniafiki
Nitakavyo huridhia, japo si haki
Ijapo mutaumia, sitaharuki
Kwa sababu nina pawa, sishughuliki

Ndimi ninayejilabu, nguvu na kitu
Watu ninayesulubu, ninayethubutu
Muanzishaji harubu, nduli wa watu
Na wala sioni tabu, nawacheka tu!

Ndimi dudu muonavyo, niyatendayo
Yawe ndivyo yawe sivyo, sijali hayo
Madhali niyatakavyo, ndiyo yawayo
Natamani yende ovyo, kwa kusudio

Ndimi nitakaye juu, siku kwa siku
Hata naipigwe mbiu, ni huku huku
Mulo chini musahau, la kula kuku
Sitawapeni nafuu, mukanipiku!

PAPA MLA WATU

MSAMIATI

'kiwahiliki	akiwahilihisha, akiwatesa
insani	binaadamu
ikhwani	ndugu, jamaa
likakucheki	likakutazama
mutabaruki	mutabaruku, muombeni Mungu

Kumekucha na baharini, hakuendeki
Kuna papa maluuni, havisemeki
Lakamata watu dauni, 'kiwahiliki
Na hamuye insani, sio samaki
Lishakata ikhwani, hawahesabiki

Laja papa muilini, na kwa hamaki
Ungakuwa u dauni, husalimiki
Hukupiga kumbo chini, likakucheki
Likakutupa majini, kwayo mikiki
Minofuyo mwilini, ndiyo yake keki

Papa hilo lioneni, limemiliki
Eneo lote baharini, halifikiki
Linatamba kwa yakini, halitishiki
Kitoweo kiwe nini, na hakwendeki?
Muvuao jitahidini, ziishe dhiki

Muvuao singe chongeni, mutabaruki
Kwa pamoja lendeeni, na mikuki
Muzunguke baharini, kwa halaiki
Muliweke duarani, mulihiliki
Mulipige pigo kichwani, lisidiriki

PUNDA

MSAMIATI	
kwatakwata	mwendo wa haraka haraka
mgongoniko	mgongoni kwako
matilaba	makusudio, malengo
kujikaza kakakaka	kutumia nguvu nyingi
huwauwata	huwakanyaga
uga (kitenzi)	vuma
sondoga	pondaponda
wafuka	unatoka moshi
wachapuka	unakwenda haraka haraka
kwenenda	kwenda
jazayo	malipo yako

Kwatakwata na mdundo, punda jasho lakutoka
Punda wenda kwa kishindo, mwendo mchaka mchaka
Mgongoniko ni rundo, bahasha la takataka
Na bwana fimbo kashika, punda uongeze mwendo

Punda zigo ulobeba, limejaa takataka
Zigo halina haiba, lanuka vundo lanuka
Ya bwanao matilaba, hata yakitimizika
Wewe hutofaidika, hutosinza, hutoshiba!

Punda jifanye hujali, ujikaze kakakaka!
Juu kijua kikali, chini mchanga wafuka
Na bakora mbili mbili, bwanao akutandika
Nawe umo wachapuka, umo wazikata meli!

Punda kwa wako ujinga, 'kitumwa unatumika
'Mejitolea muhanga, japo unatilifika
Wakanyaga vifaranga, zigo liweze kufika
Bwana kupata ridhika, ndilo punda unozinga

Andamo: Msafiri Safarini

Punda! Nyama kubwa punda, lakini umepotoka
Nyama wenzio waponda, bwana apate ridhika
Na jazayo ni kibanda, na bakora na kuchoka
Na bado watutumka, pa kwenda zigo wenenda

Mitaani ukipita, watutia patashika
Watoto huwauwata, kwa mateke kuwanyaka
Wenda mbio kwatakwata, zigo lipate kufika
Na hata likishafika, huna unalolipata

Ponda, tafuna, kanyaga, dai umelazimika
Piga, sondoga sondoga, ili upate sifika
Jifuwe, nguruma, uga, zigo liweze kufika
Hadi ukishakongoka, manyanga utayabwaga

YANA MWISHO

MSAMIATI

shoo	maonyesho
yayo	hayo kwa hayo
jojeo	inda, tashititi
baazo	balaa zako
deko	kitendo cha kudeka
ringo	maringo
utavyokubwika	utakavyokuwa mkubwa
'sivyojiumba	madhali hukujiumba
amaliyo	matendo yako

Haya, kuwa ongezeka, jipe nyadhifa na vyeo
Jifanye umetukuka, kwa deko, ringo na shoo
Bali utavyotanuka, juwa una khatimayo
Yangakuwa maguuyo, mawingu hutayafika

Vyovyote 'tavyonyuuka, anguko ndio mwishowo
Anguko utaanguka, mithali waangukao
Wangapi 'shaporomoka, walokuwa mfanowo?
Basi nawe kwa mwendowo, sikuzo zahesabika

Huna utavyokubwika, 'sivyojiumba mwenyewo
Madhali umeumbika, wetu ndiye Muumbawo
Juwa siku itafika, tukufunike ubao
Zaidi ya amaliyo, huna utalojitwika!

Zidisha kupumbazika, tuione khatimayo
Kila lipeapo joka, Mungu hulipaza mbiyo
Nawe unavyolanika, yakujiayo ni yayo
Kila ngoma ivumayo, ni punde itapasuka!

Ubaya si kuondoka, wangapi waondokao?
Ubaya ni kuondoka, kwa aibu na jojeo
Watu wakakukumbuka, kwa baazo na shariyo
Ikawa kwa mautiyo, watu wanasheheka

Haya lewa, pumbazika, jivune kwa manenoyo
Haya vuma, kashifika, utishe kwa matendoyo
Walakini juwa fika, yote yana mwisho hayo
Wababe wa kablayo, wawapi? Washatoweka!

MIPAKA YA MWANDISHI

Kama nchi yake, itakombolewa
Kama watu wake, watathaminiwa
Kama haki zake, zitahishimiwa
Kama kila chake, mwenyewe 'tapewa
Hapiganii chengine
Huu ndio mpaka wake!

Kama mbele yake, kutawekwa sawa
Kama nyuma kwake, kutaangaliwa
Kama neno lake, vyema 'tasikiwa
Na andiko lake, likajadiliwa
Hasemi tena mengine
Hii ndiyo mipaka yake!

Ndiyo mipaka yake, anayoijuwa
Kwengine si kwake, anakotambuwa
Nyinyi mumshike, kwa kumuumbuwa
Kwamba ashituke, kamwe hatakuwa
'Taandika yale yale
Hadi litimie lake!

Andamo: Msafiri Safarini

CHETU CHAO, CHAO CHAO

MSAMIATI
wenenda wanakwenda
tupokwapo tunaponyang'anywa
watwae wachukuwe
gowe ugomvi
papatu ugomvi
hakuwini kwa nini hakuwi

Naandika kwa kilio, machozi hadi viatu
Wino ndilo kimbilio, na shahidi Mola wetu
Nayawahi haya leo, bado ningalithubutu
Naliwahi hili bao, bado lingali ni letu
Sababu hatuna chetu, vyote vishakuwa vyao

Nisaidiani kilio, tulieni wanakwetu
Tuliliye tufanywayo, tuporwapo haki yetu
Iyoneni hiyo hiyo, yatolewa ndani mwetu
Wanayo wenenda nayo, wasema yao si yetu
Ya Ilahi Mola wetu, hebu lete hukumoyo!

Utesi si kusudiyo, naicha gowe si kitu
Bali hichi ni kiliyo, chozi letu na wenetu
Twalia tupokonywao, tupokwapo kilo chetu
Twalia watupokao, na kale wali wenzetu
Cha kwao wao si chetu, lakini chetu ni chao

Tazamani muonao, onani hiyo papatu
Haya wayachukuwayo, yetu siye mali yetu
Wazitwaa hata nyoyo, hata hizi roho zetu
Na miili ndiyo hiyo, sasa waujia utu
Punde 'takuwa vibutu, yote washakwenda nayo!

Ni uchungu unipao, na nguvu na jasho letu
Kwani chao kiwe chao, chetu kisiwe ni chetu?
Kwetu kuwapo ni kwao, kwao hakuwini kwetu?
Mungu hakuwapa vyao, shuruti watwae vyetu?
Kwa nini hatuna chetu, tulichonacho ni chao!?

MALENGA MPYA, NGOMA KONGWE

MSAMIATI
ghuna	sauti ya kuimba kwa mahadhi
wanamba	waniambia
nisikile	nisikie
nepumbazwa	nilipumbazwa
nelewa	nililewa
zumo	mvumo/mshindo wa ngoma
pishanole	mpishano wake, tafauti yake
niingongele	niigonge

Si mwanzo kwambiwa hayo, 'meambiwa tangu kale
Kwa sauti hiyo hiyo, na kwa ghuna ile ile
Na leo wanamba yayo, wataraji nisikile?
Kweli u malenga mpya, bali ngomayo ni kongwe

Ngoma hii upigayo, ilipigwa zama zile
Na nyimbo uiimbayo, waliimba watu wale
Nami hatimka kwayo, mabuno na mikobele
Hata niliponogewa, hafukuzwa duarani

Zumari upulizayo, naona ni ile ile
Kale nepumbazwa nayo, havutwa na pumbazole
Nelewa hagonjwa kwayo, kwayo nikawa muwele
Kisha zumo likazimwa, ureda usijanisha

Beti hiyo ughaniyo, naikumbukia kale
Na mizani hiyo hiyo, na vinavye vile vile
Mwisho yakawa yasiyo, ya kuwa yasende mbele
Basi bado nakukhofu, u kama vile wenziyo

Weye mpya kwa surayo, na kwa umbo siye yule
Lakini mbona ngomayo, waipiga vile vile
Beti, gonda na nyimboyo, silioni pishanole
Hebu badili mipigo, pengine nikavutiwa

Lau thabiti niayo, si shengesha na kelele
Lau wataka ngomayo, niwemo niigongele
Badilisha mipigoyo, usiwe mpigo ule
Huenda hafikiria, kurudi tena ngomani

WAO KWA WAO

MSAMIATI
mijuso	nyuso (dhana ya ukubwashi)
wang'akiana	wanang'akiana, wanagombana kwa kelele
kwalo	kwa ajili ya hilo, kutokana na hilo

Ni wao kwa wao, wanaonong'ona, kisha wakasengenyana
Sio wengineo, wanaowaona, pindi wakisemezana
Na katika hao, wanaokutana, maneno kuambizana
Huzuka mwenzao, neno wakanena, na kwalo wakagombana
Sababu kauli yao, haikuwa njema!

Ni wao kwa wao, wanaotumana, kisha wakachongeana
Nd'o waitanao, wakaagizana, kila njia na namna
Mwisho kati yao, hufarikiana, wakaanza geukana
Na mijuso yao, ikavimbiana, wakawa wang'akiana
Sababu azma yao, haikuwa njema!

Ni wao kwa wao, waliopendana, sasa wanochukiana
Ndio hao hao waliotakana, hivi sasa waachana
Wao wenyewao, walosifiana, ndio wanokashifiana
Na hisani yao, walotendeana, sasa wasumbuliana
Sababu mapenzi yao, hayakuwa mema!

Ni wao kwa wao, walioungana, na sasa wanatengana
Zamani si leo, walichekeshana, wakawa wapongezana
Sasa ona hao, wananuniana, matusi watukanana
Na umoja wao, walioungana, washaanza kuukana
Kwa sababu nia yao, haikuwa njema!

Basi ndio hao, wanokamatana, huku wakishukiana
Utadhani sio, waliopeana, sasa wanapokonyana
Lau roho zao, zili safi sana, wala uchafu hazina
Na matendo yao, yali ya maana, watu wote tukaona
Kugeukana kwao, kungekuwa kwema!

'SICHE

MSAMIATI	
'siche	usiogope
liche	liogope
'sijikurubize	usijikaribishe nalo
libumburuze	lifukuze
likemeze	likemee, lifanywe likemewe

'Siche kosa litendwalo, lieleze
Liche jema lifanywalo, l'endeleze

'Siche kila uonalo, liulize
Liche lau kuwa ndilo, licharaze

'Siche lilo tendo silo, likemeze
Liche lile lifaalo, lieneze

'Siliche ovu lililo, likumbize
Mbali mno kaa nalo, sijikurubize

Siliche hata ambalo, likupendeze
Likiwa ni jambo silo, libumburuze

Tama litambuwe hilo, lihimize
'Siche silo liche ndilo, litangaze

MANGAPI?

MSAMIATI	
kugwa	kuanguka
wetwambia	ulituambia
kukukinza	kukupinga
kuyatiribu	kuimba taarabu
kyadhabu	muongo
baidi	mbali
twakujuza	tunakujulisha

Mangapi uliyanena? Hebu hisabu
Kwetu uliyong'ang'ana, kuyatiribu
Hata tulipokukana, 'katuadhibu
Mangapi yawapi tena? Kumbe kyadhabu!

Mangapi ulotwahidi, yaliyo siyo?
Ni ngapi tamu ahadi, za kugwa moyo?
Wetwambia si baidi, njia twendayo
Kumbe 'kifanya kusudi, 'sende pekeyo!

Mangapi uliyapinga, yasopingika?
Kwa shoka ukayachanga, yakabenzuka
Leo wataka yaunga, yashabovuka
Sasa si tena wajinga, 'shaerevuka!

Mangapi 'metuburuza, na kutuvuta?
Pasi nasi kukukinza, na kukusuta
Ela sasa twakujuza, kwamba twajuta
Nawe kukufanza mwenza, sasa twasita

Tosha tulipokwafiki, tukakukiri
Kwa hapa palipobaki, tushaghairi
Sisi nawe 'lamsiki, twakaa mbali
Kila mtu yuna haki, ya kujijali

MAGUVU YA MSI NGUVU

MSAMIATI
shindole	kishindo chake
gambole	majisifu yake
hupwerewa	huishiwa
madhulumu	mwenye kudhulumiwa
humkabasa	humkaba roho

Maguvu ya msi nguvu, ni kubwa mno shindole
Humfanya mwenye nguvu, asile na asilale
Humtowa uwerevu, na sifaze na gambole
Mnyonge akiamuwa, mwenye nguvu hupwerewa

Mwenda kimya akisema, kubwa mno kauliye
Sautiye hunguruma, kwa gonda na makekeye
Mropokwaji hupuma, yakamwisha manenoye
Huporomoka hojaze, na mara hungia homa

Kicheko cha mliaji, mrefu mno mudawe
Humliza mchekaji, akalilia Molawe
Hana wa kumfariji, alishaliza wenziwe
Sasa zamuye kulia, alolia ni kucheka

Mateso ya mteswaji, ni makali machunguye
Humfanya mtesaji, asagesage menoye
Aliye akitaraji, mauti yamshukiye
Na mauti yakagoma, bali 'kazidi adhabu

Dhuluma ya madhulumu, kubwa mno hasaraye
Madhulumu 'kidhulumu, humruka akiliye
Humkabasa dhalimu, hadi itoke rohoye
Tuogopeni dhuluma, hatuwezi gharamaye

VICHWAMAJI WAPO

MSAMIATI
hawashindwipo	hawawezi kushindwa
zi	zipo
wapapo	wapo hapo hapo
wangawa	japo wana

Vichwa maji wangalipo, tunao tele kibao
Pande zote wao wapo, zi tele alama zao
'Kisikiza wasemapo, utajuwa hawa ndio

Hawaoni japo yapo, na wanayo macho yao
Kamwe hawasikiipo, wangawa na masikio
Hata nyoyo zidundapo, haziji fikira zao

Walipo ndipo walipo, kwenda mbele mwiko kwao
Kazi yao ni viapo, kushindana ndiko kwao
Na katu hawashindwipo, sababu ujinga wao

Basi wapo tele wapo, waoneni muonao
Wapapo kila tulipo, na ni kubwa namba yao
Yetu kila izidipo, hushuka mno ya kwao!

FAKHARI YA CHOZI

MSAMIATI	
wawa	unakuwa
kumzikaye	kumzika yeye
bazazi	mtu aliyepumbaa

Ni kuondoka mzazi, umpendaye
Akakuwacha kizazi, duni ukaye
Kizazi wawa bazazi, na mtu siye
Japo fakhari ya wazi, kumzikaye

Fakhari yake mzazi, aumwe yeye
Mwana awe muuguzi, amuhudumiye
Ampakate kwa penzi, ampepeye
Fakhari hii ni chozi, kwa mwanaye

Hapo akifa mzazi, radhi rohoye
Kwa mtoto ni simanzi, mwache aliye
Amemtoka mpenzi, ampendaye
Kwake hili fumanizi, la akiliye

Fahari hii ya chozi, ndiyo jazaye
Hulia na hanyamazi, kwa maishaye
Humkufuru Mwenyezi, kwa manenoye
Mwana kuzika mzazi, ndiyo kheriye

CHANGU NI KILIO

MSAMIATI
kwayo	kwa hayo
niyaliliyayo	ninayoyalilia

Changu ni kilio, kisicho mipaka
Kisicho upeo, kisonyamazika
Kwa yanifikayo, sina la kucheka

Changu ni kilio, na kuweweseka
Niyaliliyayo, hayajatoweka
Nitalia kwayo, hadi 'taanguka

Changu ni kilio, nalia mashaka
Kutwa nenda mbio, ninahangaika
Sina nipatayo, ila kuteseka

Changu ni kilio, nikiikumbuka
Dhiki nilonayo, ni kubwa hakika
Na raha sinayo, bali nadhikika

Changu ni kilio, ninachoandika
Toka kwenye moyo, sauti hubweka
Waisikiao, wakasikitika!

SWAHIBU WA UKONGWENI

MSAMIATI	
highani	nikighani, nikiimba
nakwangia	ninafanya mambo ya kichawi
kulonichongea	kulikonichongea
hiugua	nikuguwa
pawa	nguvu
piche	nyuma

Swahibu wa ukongweni, ndiwe fimbo nisikiya
'Mekushika mkononi, nendapo watanguliya
Basi sikiza highani, hiomboleza, hiliya
Ndiwe uliyebakiya

Zingatiya hali yangu, ya ukongwe na ukiwa
Zikumbuke siku zangu, kijana nilipokuwa
Tazama swahibu wangu, mambo 'menigeukiya
Mwenzio 'meondokewa

Fimbo watu wanitenga, nawe hilo walijuwa
Jina langu sasa mwanga, naambiwa nakwangia
Kufa mwanangu mchanga, ndiko kulonichongea
Iangaliye dunia

Basi fimbo nifariji, na maafa ya dunia
Mola ndiye mlipaji, nawe atakulipia
Kwa sasa nakuhitaji, sina pa kukimbilia
Ila kwako nipokea!

Ndiwe swahibu pekee, kwangu uliyebakia
Kumbe wapi niendee, nawe ukiniwachia?
Basi fimbo 'sikimbie, 'kaniwacha hiugua
Kwa kupigwa na dunia

Andamo: Msafiri Safarini

Ewe swahibu wa kheri, mbele ya mtu mkiwa
Ewe fimbo fanya ari, unilinde kama uwa
Wawache wenye viburi, wawache na yao pawa
Na wao watafikiwa

Kwa huu muda mchache, kwangu uliobakia
Kuwa nami 'siniwache, fimbo niongoze njia
Kuwa mbele 'siwe piche, nami 'takufuatia
Hadi roho 'tatwaliwa!

NINAWE

MSAMIATI
yasituzinguwe yasitushughulishe
yayo hayo hayo

Kwa yakupatayo, nataka ujuwe
Kwamba hu pekeyo, ni pamoja nawe

Wala si mazito, yasitushituwe
Mie si mtoto, kadhalika nawe

Wala hayatishi, yasituzinguwe
Natuwe wacheshi, nyuso zichanuwe

Wala si makubwa, natutambukiwe
Sione kukabwa, kumbe tu wenyewe

Yayo nd'o tatizo, tatizo si wewe
Bali si kikwazo, natuyapinduwe

Haya nguvu zetu, tuzitutumuwe
Hadi lengo letu, vyema lifikiwe

Basi hu pekeyo, mimi nina wewe
Nayo tulonayo, yana wenginewe

Andamo: Msafiri Safarini

SHAURI LA BWANA SHAMBA

MSAMIATI	
'li	ulikuwa
twenyunyiza	tulinyunyiza
akatwamba	akatuambia
hayagangika	hayagangiki
yakapogoka	yakainama chini

Mti 'lishikwa maradhi, matawi yakapogoka
Na msimu kaskazi, yakawa yanakauka
Nao 'li kwenye uzazi, mavunoye tukitaka
Basi ikawa ni kazi, mti huu kutibika

Majani yalopendeza, yakawa yananyauka
Kijaniche kilokoza, kikaanza kupauka
Japo maji twenyunyiza, majani yalidondoka
Rai nyingi tukafanza, nao 'kawa watutoka

Mauwa yalochanuwa, yakawa yapukutika
Vipepeo walotuwa, na nyuki waloyasaka
Wakawa wameshajuwa, mti hautahuika
Kukimbia 'kaamua, mti wetu 'kapwekeka

Tukamwita Bwana Shamba, hali ilipochafuka
Ushauri 'kamuomba, wa mti kunusurika
Bwana Shamba akatwamba, mti tibaye hakika
Ni kuganga shina kwanza, matawi hayagangika

NIWACHA NILIYE

MSAMIATI	
nahari	mchana
lailati	usiku
'siniaidhi	usinipe mawaidha, usininasihi
nitote	nirowe nirowane

Wacha nimwage machozi, kilio niomboleze
Michirizi michirizi, machozi nimiminize
Ama zinishe simanzi, ama niziendeleze
Nawe usininyamaze!

Wacha nipaze sauti, niomboleze majonzi
Nahari na lailati, zanijia kumbukizi
Kwazo kulia siwachi, hitaka wacha siwezi
Na wala 'siniaidhi!

Niwacha nigaregare, sidiriki nituliza
Nipa kombe na kaure, machozi nitavijaza
Kunifariji ni bure, kwamba siwezi nyamaza
Niwacha niliye kwanza!

Wacha niliye yaleli, kwa huzuni na simanzi
Niwe sili na silali, na kulia kuwe kazi
Niwacha usinijali, na wala usimaizi
Kwamba hayakuumizi!

Basi niwacha niliye, wala usiniliwaze
Niwacha nikumbukiye, niwacha niomboleze
Machozini nieleye, nitote, nijieneze
Wala 'siniendekeze!

KWAKO KAKA

MSAMIATI	
hati	barua
ndimi	mimi ndiye
ja	kama
chanenda	kinakwenda
mtenzi	mtendaji
yanene	yaseme
kwayo	kwa hayo

Hati hii naandika, niitume mbiyo mbiyo
Mlengwa ni wewe kaka, mlenga ndimi nduguyo
Nduguyo nilopwekeka, nakeshea mawazoyo
Nawaza unitendayo, umenitupa ja taka

Kulikoni ewe kaka, kunitupa hali hiyo?
Hujuwi ninadhikika, kuikosa kauliyo?
Sitaacha lalamika, hadi nijuwe yaliyo
Kiroho chanenda mbiyo, nakhofu umekereka

Lau kuna kukereka, nami mtenzi wa hayo
Hima yanene haraka, nikushike maguuyo
Na kwalo 'sipotosheka, radhi kukuramba nyayo
Sababu ndimi nduguyo, si shani kukengeuka

Endapo hujakereka, basi yepi mengineyo?
Kwayo ulotatizika, iwe nafasi hunayo
Inuka kaka inuka, kwa chembe ya dakikayo
Unikumbuke nduguyo, nipunguwe kupwekeka!

Sikwitii kunifika, nakwitia kauliyo
Wajuwa imerefuka, safari nisafiriyo
Lakini wako ukaka, bado mimi nenda nao
Anongoze nani leo, wewe ukiniepuka?

Yoyote yaliyotuka, yawe ndiyo yawe siyo
Iwe ni kutatizika, uwe mwili uwe moyo
Kwangu yapaswa funuka, hebu nijuze nduguyo
Kwamba njia uyendayo, mashakani yaniweka

Salamu kwa watukuka, wote nyumbani walio
Mama yetu pia kaka, na shemegi na wanao
Kila kheri na fanaka, ninaomba ziwe kwao
Na hiki changu kilio, majibu yako chataka

EWE MWANA

MSAMIATI	
hijirayo	hijra yako, kuhama kwako
kunena	kusema
nikunenako	ninakokusema
wenende	uende

Ungawa mbali uliko, mwana hii salamuyo
Wakujuwa itokako, yatoka kwangu mamayo
Naituma kwa andiko, yakueleye yaliyo
Kwamba hiyo hijirayo, mwana yanipa shituko!

Kunena nikunenako, si hasira inipayo
Na wala si sikitiko, sijutii safariyo
Lakini upendo wako, mazoea na haliyo
Ndiyo hayo yanipayo, kuliandika andiko

Basi wenende wendako, roho i radhi mamayo
Tena ishi uishiko, nami kamwe sifi moyo
Bali kokote uliko, usisahau rejeyo
Ujuwe una njiayo, iliyokuleta huko

Ndiyo hii njia yako, mwana hapa nikwambayo
Itayowaita wako, kaka pia na dadayo
Wasio kizazi chako, wasio wa kabilayo
Njiayo ni kauliyo, ndiyo kila chako

Ulimi kwenye tamko, mwenendo na matendoyo
Yatawaleta wenzako, wakujie mbiyo mbiyo
Wacheke nawe kicheko, walie nawe kiliyo
Lakini bila ya hayo, 'tajikuta peke yako

Basi nitakalo kwako, kwenye hii salamuyo
Niahidi mama yako, 'takumbuka maleziyo
Mwana 'kitenda vituko, si aibu ya pekeyo
Nitatukanwa mamayo, sababu adabu yako

SUBIRA YATESA

MSAMIATI	
akhi	ndugu yangu
yatakudedesa	yatakujaa mdomoni
waibwakia	unaimeza kwa ghafla
thumma	kisha (kiapo)
kwalo	kwa hilo

Akhi subira yatesa, ingawa twasubiria
Najuwa inanyanyasa, najuwa inasumbua
Walakini tumeaswa, subirani kubakia
Na tumo twasubiria

Japo iwe ni sambusa, ambayo wasubiria
Mate yatakudedesa, uonapo yanukia
Kama si subira hasa, i mbichi waibwakia
Ukashindwa ingojea!

Subira huzidi tesa, lau kushasubiria
Thumma kitu wakikosa, na mudao 'shapotea
Moyoni hufa kabisa, na machozi ukalia
Kama uliyefiliwa!

Pamoja na kunyanyasa, pamoja na kuumia
Ulimwengu una visa, kwa wasiovumilia
Bora lako kulikosa, ukapata subiria
Na kwalo hutajutia!

SI NENO

yendavyo	yaendavyo
'taambaa	yataondoka
udhia	maudhi

Si neno nitesekavyo, nitavumilia
Si neno niumiavyo, nitayamezea
Si neno hivi yendavyo, ninayo tamaa
Yote 'taambaa!

Si neno yanifikavyo, ninaaminia
Si neno hivi nilivyo, kwa Mola najua
Si neno ayatakavyo, yatanikimbia
Nikisubiria!

Si neno nasema hivyo, nikiyarudia
Si neno naona ndivyo, kunifikilia
Si neno yaninyonyavyo, yataniwachia
Uishe udhia!

MAUTI MIYE NICHAYO

MSAMIATI	
Baratu	naapa
sikuchi	sikuogopi
niyachayo	niyaogopayo
lifavyo	linavyokufa
kamacho	kama hicho
'tawa	nitakuwa
haichunzeje	nikaitazameje
nacha	naogopa
hamofa	nikala
biwi	rundo, nyingi
watalipwani	watalipwa nini
hifa	nikifa

Baratu! Sikuchi kufa, nikuche kwa jambo gani?
Vyafa visivyo na nyufa, nisife miye ni nani?
Niyachayo ni maafa, mauti ya kisirani
Lifavyo dude mwituni

Nacha kifo cha kashifa, kifo cha kihayawani
Wapatao taarifa, wakawa wa furahani
Kifo kamacho nikifa, 'tawa mgeni wa nani?
Haichunzeje mizani?

Nacha kufa na wadhifa, na dhamana mabegani
Haki za watu hamofa, henda nazo kaburini
Mauti haya nikifa, nitaliliwa ni nani?
Nani 'taja mazikoni?

Nacha kifo cha kilofa, chenye biwi la madeni
Deni si mwenza wa sifa, kwenda naye safarini
Hivi denini nikifa, wadeni watalipwani?
Na miye sina sinani!

Naije siku ya kufa, inikute ni makini
Sijatokwa maarifa, sijapunguwa thamani
Hifa hivyo sitakufa, 'takuwapo duniani
Ingawa ni kaburini!

CHEMA

MSAMIATI	
dawamu	daima, milele
muadhamu	mtukufu
habibi	mpenzi
isimu	jina
taamu	chakula

Chema daima kitamu, kitamu chatamanika
Chema daima muhimu, kila mtu akitaka
Chema daima adhimu, mote mote chatukuka
Walakini hakidumu!

Ni chembe sio dawamu, mudawe wa kupatika
Sio hadi kishe hamu, na watu wakakichoka
Kawaida hakidumu, chaingia kikatoka
Mara moja huondoka!

Laiti chema chadumu, kwa myaka mingi na kaka
Laiti ni cha dawamu, laiti ni cha hakika
Baba yangu muadhamu, habibi 'singenitoka
Walakini hakudumu!

Mbadilishaji isimu, alikuja kumnyaka
Mimi nikawa yatimu, mama akawa kizuka
Mudawe ulishatimu, ilibidi kuondoka
Japo tungalimtaka!

Si awamu na awamu, kwamba alishatumika
Angelikuwa taamu, ali bado akilika
Lakini mwema hadumu, ndipo naye 'kanitoka
Kwangu ali mkarimu!

Tama wangu muadhamu, hupo umeshanitoka
'Mebaki wako ghulamu, nalia hikukumbuka
Ilahi akurehemu, uwe umesalimika
Na adhabu na mashaka!

Andamo: Msafiri Safarini

NAFUSI YANGU NJOO!

MSAMIATI
'tauka	utaondoka
ukicha	ukiogopa, ukikhofia
idhara	aibu

Huku giza lajikita, nafusi yangu wewe inuka
Inuka uje nakwita, nafusi yangu basi itika
Sikwitii kukuteta, nafusi yangu 'sijeshituka

Nakwita uje na zibo, nafusi yangu 'sijezibuka
Kama hakiyo ni robo, nafusi yangu kilo epuka
'Siwe na matobotobo, nafusi yangu 'tataabika

Nakwita uje na fungo, nafusi yangu 'sijefunguka
Umeumbwa kwa udongo, nafusi yangu unaonuka
Basi uwache maringo, nafusi yangu juwa 'tauka

Unijie na sitara, nafusi yangu 'mesitirika
Uje ukicha idhara, nafusi yangu na kuumbuka
Na maisha msafara, nafusi yangu unakumbuka?

'Sinijie na hasira, nafusi yangu 'tahasirika
Wala 'sije kwa papara, nafusi yangu utanichoka
Bali uje na subira, nafusi yangu utatukuka

Kama waja na kiburi, nafusi yangu bora geuka
Kwangu uje na nadhari, nafusi yangu 'mesalimika
Na dhahiri au siri, nafusi yangu yanaandikwa

Haya kuwa msikivu, nafusi yangu semezeka
Dunia mti mkavu, nafusi yangu punde hung'oka
Wawabwaga wenye nguvu, nafusi yangu 'tanusurika?

PUNDE MVUA ITANYESHA

MSAMIATI

wananyamazana	wananyamazishana
badiliko	mabadiliko (umoja)
minyama	wanyama wengi wakubwa, wakali
madua	dua nyingi, nzito, refu
majumba	nyumba nyingi, kubwa
mabalaa	balaa (wingi)

Hewa imetulizana, kila kitu 'metulia
Ndege wananyamazana, viotoni wametua
Wameshangaa wanyama, hata nao wamepoa
Viumbe vimeduwaa!

Mawingu yamefungana, na kijivu yamekuwa
Yametanda giza pana, nchi nyeusi 'mekuwa
Pana mvua kubwa sana, punde itainyeshea
Ndivyo 'livyoelekea

Mvua hiyo pana dhana, badiliko itatoa
Ardhi itarowana, rutuba itaitia
Miti ilolaliana, sasa itajiinua
Neema itaenea

Mvua inaonekana, italeta manufaa
Njaa itakimbizana, na shiba itaingia
Wanyama 'tachekeana, wote 'taifurahia
Ile dhiki 'takimbia

Uhai itauona, iliyokufa mimea
Joto lenye vuke pana, hivi sasa litapoa
Itatawala dhamana, baridi yenye afiya
Maradhi yatapungua

Minyama mikubwa sana, wenzao iloonea
Sasa haya itaona, kwa neema kuenea
Magoti itapindana, wadogo kuangukia
Hakuna wa kunamia

Basi jambo la maana, ni kuzidisha madua
Mvua iwe ya maana, isiwe ya mabalaa
Miti 'kaangukiana, na majumba kubomoa
Wasije kuijutia

NIKITENDA...!

MSAMIATI	
sitakivunda	sitakivunja
hiamuwa	nikiamuwa
hitumai	nikitumai
hitega	nikitega

Nikitenda nitatenda, na ama sitatendapo
Sitashuka nikipanda, hivyo juu sifikipo
Daima mbele 'takwenda, na nyuma sitarudipo
Hiki kwangu ni kiapo, na wala sitakivunda

Nikisema nitasema, na ama sitasemapo
Sitasema nikakwama, kwa hivyo sisikiwipo
Daima sitasimama, 'tasema sinyamazipo
Hiki kwangu ni kiapo, wala hakina khatima

Nikishika nitashika, na ama sitashikapo
Sishiki hatetemeka, kwa hivyo similikipo
Daima 'takifunika, kamwe sitakiachapo
Hiki kwangu ni kiapo, wala hakitatenguka

Hiamuwa 'taamuwa, ama sitaamuwapo
Siamuwi hapwerewa, hivyo sifanikiwipo
Ulimi nikishatowa, puani siutiipo
Hiki kwangu ni kiapo, na ndivyo itavyokuwa

Hitumai 'tatumai, na ama situmaipo
Situmai harufai, kwa hivyo sitapatapo
Madhali bado ni hai, kutumai siachipo
Hiki kwangu ni kiapo, kukana sitarajii

Andamo: Msafiri Safarini

Basi nikiwa 'takuwa, na ama sitakuwapo
Nitakuwa sawa sawa, kwa nusunusu siwipo
Hitega nitananuwa, demani siwaachipo
Nishavyoapa viapo, havina na kuwa

MOYO WANGU HAUWEZI

MSAMIATI	
kung'aa	kung'ara
vibanzi vibanzi	vipande vipande
mashazi mashazi	mengi sana
ukaghadhibika	ukakasirika
nalomshika	niliyekuwa nimemshika
kwayo	kutokana na hayo
mbeleye	mbele yake
mkizi	aina ya samaki
wakanzi	waganga wa kukanda viungo
wahaka	wasiwasi
uli	ulikuwa
matukizi	ya kuchukiza
'kaniuza	ukaniuliza

Katikati ya kutaka, na kilele cha mapenzi
Pale mahaba yawaka, na kung'aa kama mwezi
Ndipo 'liponigeuka, akanitupa mpenzi
Jambo hilo hauwezi, moyo kutolikumbuka

Tangu hapo 'mevunjika, moyo vibanzi vibanzi
Umeshindwa kuungika, ungatiliwa wakanzi
'Kijaribu kujishika, hujiwa na kumbukizi
Ile picha ya majonzi, mbeleye ikafunuka

Moyo hawishi kumbuka, mambo mashazi mashazi
Kwayo ukaghadhibika, ghadhabu kama mkizi
Kila saa na dakika, fikira zile na hizi
Nazo huja na machozi, na mashaka na wahaka

Moyo bado wakumbuka, mwaka, tarehe na mwezi
Siku ya kutetemeka, ya msiba na simanzi
Ulimi 'lipokauka, na mdomo kuwa wazi
Michirizi michirizi, machozi 'lipomwaika

Uli msiba hakika, usio na muombezi
Kun'acha nalomshika, nilomfanya hirizi
Tena kwa kuadhirika, na maneno matukizi
Ama moyo hauwezi, hilo kwacha likumbuka

Moyo ukasalitika, ukapatwa na maradhi
Nikawa naungulika, harukwa na usingizi
Muili ukanyauka, na kichwani hawa chizi
Ikawa ni kubwa kazi, miye iliyonifika

Ndiyo leo nainuka, katikati ya mashizi
Mchofu sana 'mechoka, taabani sijiwezi
Ndipo naanza jishika, maisha kuyamaizi
Ela tena hauwezi, moyo pendo kulishika

Basi Wallahi nataka, zinishe simanzi hizi
Bali njia nikishika, kurudi kwenye mapenzi
Moyo wangu hugutuka, ukakumbuka ya enzi
'Kaniuza: "Ewe mwenzi, hujakoma kuumbuka!?"

NINGETAKA UWE WANGU

MSAMIATI	
fuadini	kifuani, moyoni
vitangani	viganjani
lahabibi	muhibu, mpenzi
'siniwate	usiniwache

Niruhusu nikupende, pendo 'sijalopendwapo
Fuadini uwe chonde, uwe daima u papo
Bali nawe unigande, uwe popote nilipo
Ewe nuru uwe wangu!

Niruhusu nikushike, mshiko 'sioshikwapo
Vitangani nikuweke, pema ustahilipo
Bali nawe unitake, hikutaka uwe upo
Lahabibi uwe wangu!

Niruhusu nikuote, ndoto 'sijayootwapo
Kwa jina lako nikwite, tupatane tusemapo
Bali nawe 'siniwate, ndoto hii iishapo
Muhibu nauwe wangu!

Niruhusu nikuhodhi, hodhi 'silohodhiwapo
Moyoni nikuhifadhi, 'siambae na upepo
Bali nawe uniridhi, uitike nikwitapo
Ewe nyonda uwe wangu!

Natamani uwe wangu, ulipo nami niwepo
Nauwe kwenenda kwangu, na malazi nilalapo
Bali bovu bega langu, pa kukubeba sinapo
Ndiyo maana hu wangu!

PENDO GANI?

MSAMIATI	
kupuruziwa	kupewa kwa kuvutiwa
silii ngowa	silalamiki kwa wivu
guwa	shamba lishalovunwa mazao
'sizingiwe kisahani	nisichokozwe
nakukinza	ninakukataa
sijadoda	sijaharibika kwa kukaa muda mrefu
kugewa	kutupwa
sebu	sitaki
ureda	raha ya kupanda chombo cha usafiri
masirimbo	mabaka ya nongo
quwa	nguvu

Lenyewe liwapo hili, pendo la kupuruziwa
Pendo lisilo kamili, la kupokwa na kupewa
Huwa kukosa sijali, na wala silii ngowa
Mara tia mara towa, kwangu kero sihimili

Kama lafanywa sadaka, ya pata-sote kugawa
Mimi sijafukarika, sistahili kupewa
Kawape wanaotaka, na wako tele najuwa
Nami si katika hawa, bado sijafukarika

Hata liwe papatiko, sifai papatikiwa
'Sigombane na wenzako, kwa kutaka kuambiwa
Tulia tuli kitako, mada sitaki undiwa
Hivi bado hujajuwa, sipendewi kwa vituko?

Ukinidhani bidhaa, siye wa kununuliwa
Mimi mwenyewe kinyaa, gharama yangu ya guwa
Ni hasara kunitwaa, pesayo itaunguwa
Siwezi kuchuuziwa, ni mtu si kitambaa

Lau pendolo ni deni, ninakucha kudaiwa
'Sizingiwe kisahani, ukaja kuniumbuwa
Siwezi 'kawa pafuni, huku ukinisumbuwa
Afadhali kuchukiwa, kama kwandikwa bukuni

Pendo liwapo mnada, nakukinza kunadiwa
Kuwapa watu faida, waone nalotendewa
Kumradhi ewe dada, ela bora kunituwa
Nakiri 'mejaaliwa, bali nami sijadoda

Liwapo ni msaada, wampa alochachiwa
Kwa kweli nami si shida, kwangu iliyonitowa
Siutafuti ureda, maana usiojuwa
Singojei 'kamuliwa, mwenyewe nishajigida

Iwapo pendo subira, sisubiri subiriwa
Nina mengi ya dharura, sina muda wa kugewa
Nilonayo si papara, ela sebu kufichiwa
Sitaki la kufugiwa, sababu litadorora

Ukiliona ni lindo, sioni cha kulindiwa
Kutwa kutanga na nyundo, na kufukia madawa
Siwezi huo mtindo, sina pepo hachagawa
Kwangu pendo si mauwa, kwangu pendo ni matendo

Kama pendo majigambo, sinalo la kugambiwa
Nimejaa masirimbo, sina jina sina quwa
Ninakhofu kwenda kombo, mwishowe nikaachiwa
Wangapi walogambiwa, leo 'mebaki makombo?

Bali liwapo hiyari, pendo nafasi 'tapewa
Lilojitenga na shari, na mambo ya kudhaniwa
Kama kwalo u tayari, nami moyo nafunguwa
Ingia kuuchakuwa, uione mandhari

LIPI TENA?

MSAMIATI
mahana	mashaka
kusinzima	kunyamaza
zahama	mtafaruku
lilo	lililo, ambalo ni

Wanitaka, nakutaka, twatakana
Lipi tena, la kukupa mahana, tumbo kunguruma?

Wanipenda, nakupenda, twapendana
Lipi tena, la kugombaniana, moyo kukuuma?

Wanivuta, nakuvuta, twavutana
Lipi tena, la kununiana, roho kusinzima?

Ukicheka, ninacheka, twachekeana
Lipi tena, la kutukanana, kuzinga lawama?

Wanibeba, nakubeba, twabebana
Lipi tena, la kushukiana, kuanza zahama?

Lipi tena, la maana, iwe kutengana?
Lipi tena, lilo kubwa sana, ushindwalo sema?

SINA TENA MOYO

MSAMIATI	
yayo kwa yayo	hayo hayo
kweta	kuita
ndiwe	ni wewe
nebwaga	niliangusha
sebu	sitaki
ja	kama

Wala tena sina moyo, kale ushafukutika
Hauna hayo wambayo, hauna pa kuyaweka
Kwangu ni yayo kwa yayo, 'kanyamaa 'katamka
'Sinipe moyo, sinao!

Moyo uli kale moyo, wa kweta na kuitika
'Lipotii usemayo, wajibu ukayaweka
Na zama hizo si leo, leo ushapofujika
'Sinipe, enenda nao!

'Meuuwa wangu moyo, na sanda ukauvika
Ndiwe mtendi wa hayo, nami ndiye mtendeka
Sasa bure manenoyo, kwamba n'ache yakumbuka
Kwa moyo huo sinao!

Kifo ushakufa moyo, japo tanga sikuweka
Bali nebwaga kilio, machozi yakanitoka
Sebu tena yeta hayo, sina pa kuyafutika
Sababu moyo sinao!

Basi lau una moyo, moyo ni wako kunjuka
Ela kwangu 'sije nao, wangu ulishabovuka
'Mevunjika ja kioo, ni muhali kuungika
Ndipo hasema sinao!

WALA SIUMII

MSAMIATI	
sikuandafii	sikung'ang'anii
nautokomee	naupotelee mbali

Sina chuki nawe, lakini silii
Hilo ulijuwe, sikukimbilii
Fanya uamuwe, miye siumii

Kama unakwenda, sikuandafii
Wala sitakonda, hilo sidhanii
Japo nakupenda, sikung'ang'anii

'Sinihurumie, kwamba siumii
Haya 'sin'onee, haisaidii
Nautokomee, sikufuatii

Kuondoka kwako, sisikitikii
Ni hiyari yako, siingilii
Shika njia yako, wala siumii

KAMA YATAKUWA

MSAMIATI
himuhimidia nikimtukuza

Tumaini langu, litapotimia
'Tashukuru Mungu, himuhimidia
Wote walimwengu, watashuhudia
Vile moyo wangu, 'livyofurahia

Zile ndoto zangu, ukweli zikiwa
Lile lengo langu, litapofikiwa
Ule wito wangu, ukaitikiwa
Tabasamu langu, litajichanuwa!

Siku mambo yangu, yakifanikiwa
'Tatoka uchungu, moyo ulongiwa
Litafinga wingu, na kunyesha mvuwa
Basi Mola wangu, yawezeshe kuwa

NI WEWE TU

MSAMIATI
tuyanene	tuyaseme, tuyazungumze
dhahibu	tayari
ndiwe	ni wewe

Wewe ndiye hujataka, tupatane, tungepatana
Nakuona una shaka, nyingi pengine, 'taja kukana
Lakini hebu jaribu
Tuone!

Wewe ndiye hujataka, tuyanene, tungeyanena
Bado huna uhakika, hata tone, imani huna
Nataka uwe tayari
Tuone!

Wewe ndiye hujataka, tupendane, tungependana
Kwa ndimi tukavidaka, tulishane, vya kulishana
Kuwa dhahibu useme
Tuone!

Basi ndiwe 'siyetaka, ungetaka, ningekuona
Gumu lingelainika, lilokauka, lingerowana
Hebu jifanye kutaka
Tuone!

NIPA

MSAMIATI	
malipoyo	malipo yako
uikidhi	uitosheleze
nikwambayo	nikwambiayo, ninayokuambia
tunu	jambo unalolitamani sana
'sikalifu	usikataye
uniafu	uniponyeshe

Hebu nipa, pande la moyo, liwe langu
Nakukopa, malipoyo, huba yangu

Basi nipa, uikidhi, haja yangu
Kwa kunipa, 'tauridhi, moyo wangu

Haya nipa, nitakayo, yawe yangu
'Kiyakwepa, nikwambayo, hu mwenzangu

Hima nipa, 'sikalifu, tunu yangu
Hebu nipa, uniafu, pendo langu

DAIMA 'TAKUKUMBUKA

MSAMIATI

sitaghafilika	sitasahau
stahiliyo	stahili yako, jambo unalostahili
piche	nyuma
sitatawika	sitaishi kama mtawa
hasinza moyo	sitaufunga moyo, sitokaa tu
fuadini	kifuani, moyoni
kushapauka	kushaondoka, kushahama

Kamwe sitaghafilika, hayasahau yaliyo
Fuadini 'takwandika, nikwite kimoyomoyo
Kwangu hutatukanika, tusi si stahiliyo

Stahiliyo kukweka, panapo na hishimayo
Hata kama waondoka, 'kiniwacha na kiliyo
Piche sitakugeuka, wala sikutendi hayo

Basi nenda utafika, safari usafiriyo
Nawe kaa 'kikumbuka, bado nina nafasiyo
Hii haitakalika, hata akija mwenziyo

Najuwa sitatawika, daima hasinza moyo
Madhali kushapauka, atahamiya mwenziyo
Lakini sitamuweka, penye hii nafasiyo

Nawe huko 'likofika, ni salama niombayo
Huyo uliyemtaka, awe sasa ndiye huyo
Kwenu naiwe baraka, wala nami sina choyo

KIMYA CHAKO CHANITOSHA

MSAMIATI	
huneni	husemi
hikutazama	nikikutazama
mneni	msemaji
ikhwani	ndugu
uyuni	mpenzi

Ujapokuwa huneni, kimya chako chanitosha
Hikutazama machoni, yote wayadhihirisha
Najua wasema nini, na nini wamaanisha

Kimya chako kwa yakini, hakitanihangaisha
Wewe si mtu mneni, wala si mtu shengesha
Lakini mwako moyoni, makubwa wajibebesha

Hupendi la kifuani, ulimi kubainisha
Una sitaha ya ndani, na umo waidumisha
Nami kwalo sikukhini, siwezi kulazimisha

Wengi wetu ikhwani, waona huna bashasha
Wengine wanakudhani, jeuri unokausha
Hawajui masikini, kimya ni yako maisha

Hata uwapo husemi, wala 'siponikumbusha
Hata kama hulalami, ukawa wajichekesha
Kilicho mwako chembeni, kwangu chajibainisha

Basi nyamaza uyuni, 'sinene 'kajitonesha
Enenda nami pendoni, japo hwebu nionesha
Manenoneno ya nini, hali matendo yatosha?

JANJA YAKO BABU PAKA

MSAMIATI

kwayo	kwa mambo hayo
tasubihi	rosari
mbinuyo	mbinu yako
kunaanzisha	umeanzisha
wataka twisha	unataka kutumaliza
li	lina
wamba	unasema
kofia ya kiuwa	tarbushi
watuminya	unatuminya
fiqhi	elimu ya sheria ya dini
unajimu	elimu ya mambo ya nyota
watweta	unatuita
wala	unakula

Janja yako Babu Paka, panya tushaigunduwa
Wajitia kuokoka, mcha Mungu kushakuwa
Tasubihi umeshika, mas-hafu wanyanyuwa
Kusudi tuhadaike
Kisha uje utunyake
Sahau Paka sahau, mbinuyo tushaijuwa!

Darasa kunaanzisha, la kusomesha ilimu
Wasema 'tatusomesha, fiqhi na unajimu
Na kumbe wataka twisha, na siye tushafahamu
Basi hizo hadaazo
Panya hatuvutwi nazo
Sababu darasa lako, li tele mizoga yetu!

Wamba panya huli tena, sura mpya 'mefunguwa
Kanzu refu umeshona, na kofia ya kiuwa
Kutwa wasoma adhana, liche au lichwe jua
Lakini huaminiki
Twakujuwa mnafiki
Midomoyo ni myekundu, damu ya panya wenzetu!

Umo watweta: "Njoni, tusahau uhasama!"
Kanisani, hekaluni, misikitini wasema
Lakini huonekani, damu muili mzima
Hebu kwanza jisafishe
Mwenyewe jiaminishe
Ndipo nasi tuamini, upate imani yetu!

Tangu lini Babu Paka, ukaacha kula panya?
Kusema wasikitika, kwayo ushayotufanya
Hali tushamalizika, tulobaki watuminya
Kabisa usitudhani
Kwamba tutakuamini
Babu Paka panya wala, na hilo panya twajuwa!

SHUKRANI

MSAMIATI	
yajiripo	yanapotokea
imaniyo	imani yako
nisiviye	nisirudi chini, nisidumae
kigaye	kipande cha kioo kilichovunjika

Shukrani kwamba upo, na upo nilipo miye
U tayari yajiripo, uje unisaidiye
Na machozi nimwagapo, wanipa bega niliye
Basi nina shukrani!

Shukrani kwa imani, imaniyo inijaye
Niweze kujiamini, ninyanyuke nisiviye
Ulivyo pangu mbavuni, sitavunjika kigaye
Zipokee shukrani!

Shukrani kwa kauli, iliyo kubwa hadhiye
Kwamba wewe unajali, yale nijaliyo miye
Wafanya nijikubali, na roho inituliye
Kila hali shukrani!

Shukrani kwa matendo, na kwako uyatendaye
Kuwa nami kwenye mwendo, kwenye dhiki na shidaye
Huo kwangu ni upendo, nisojuwa malipoye
Ila hii shukrani!

Kwa hayo na mengineyo, shukrani zipokeye
Kwa haya yatukiayo, na yajayo baadaye
Kwangu kubwa thamaniyo, isiyo na mithaliye
Shukrani! Shukrani!

KUHUSU MSHAIRI

Mohammed Khelef Ghassani alizaliwa mwaka 1977 visiwani Zanzibar. Amesomea taaluma za tafsiri kutoka Chuo Kikuu Huria cha Tanzania alikohitimu shahada ya uzamili mwaka 2014. Kabla ya hapo, alisomea mawasiliano ya umma katika Chuo Kikuu cha Tumaini Dar es Salaam alikohitimu mwaka 2009 na pia diploma ya ualimu wa lugha kwenye iliyokuwa Taasisi ya Kiswahili na Lugha za Kigeni, Zanzibar, aliyotunukiwa mwaka 2001. Kwa sasa ni mtangazaji na mhariri wa Shirika la Utangazaji la Ujerumani, Deutsche Welle, mjini Bonn. Pamoja na *Andamo: Msafiri Safarini*, ametoa pia diwani ya *Siwachi Kusema: Uhuru U Kifungoni* na *Kalamu ya Mapinduzi: Mapambano Yanaendelea*. Mwaka 2015 alitunukiwa tuzo ya mshairi bora iliyotolewa na kwa ushirikiano wa Kampuni ya Mabati ya Kenya na Chuo Kikuu cha Cornell cha Marekani kutokana na diwani yake nyengine, *N'na Kwetu: Sauti ya Mgeni Ugenini*.

Andamo: Msafiri Safarini

www.ingramcontent.com/pod-product-compliance
Lightning Source LLC
Chambersburg PA
CBHW030854180526
45163CB00004B/1571